U0035352

社區劇場的
實踐之道
PRACTICE
OF THE ROAD

SHOW影劇團——企畫
謝鴻文——主編

陳義翔、李美齡、
尹仲敏、游文綺等——著

目次

第一輯　來劇場遊戲

第一輯　來劇場遊戲

導言

文／謝鴻文

　　社區劇場的實踐，第一階段通常是從劇場遊戲開始的。

　　當社區民眾被組織起來，這群人當中總會有些人即使住在左鄰右舍，但平日少交集，人與之間的情感交流，頂多是見面時禮貌性打招呼而已。我們SHOW影劇團目前工作的社區，多半是集中型大廈，這種人際疏離的情況更是明顯。

　　因此，讓參與者卸下心防，要使人親切自然的互動，各式各樣有趣好玩，既能開發聲音與肢體，促進創意與想像，進而激發創造力的劇場遊戲就是打破人際藩籬的導引。

　　輕鬆玩劇場遊戲，對許多社區民眾（尤其是上班族、學生），更具有紓壓的作用。當大家在一個空間內，集體完成一次又一次的遊戲，笑聲湮沒處，人們彼此交換的微笑，彼此身體沒有尷尬而能夠親密的碰觸，彼此的心開始可以分享社區生活與生命的一切，在在說明了劇場有特殊的魔力，甚至也像儀式，幫助人與人，以及和戲劇之間產生和諧連結。

　　因此，劇場遊戲好似會打通人的任督二脈，讓人氣血順暢，寬心喜悅起來。有了這種輕鬆的感覺，在社區劇場中成員的關係才能是自在舒服的，才能讓心胸敞開，準備迎接下一階段社區培力最重要的對社區參與、公民議題的批判與思考行動。

　　SHOW影劇團在實踐社區劇場較特別的是，我們也把兒童、青少年考量進來，這和台灣目前大部分的社區劇場很不一樣，但在國

外卻是很稀鬆平常。我們相信兒童、青少年更需要教育，他們的社區意識如果能愈早啟發，對生活的地方有更多情感認同，不僅對社區，對整個社會，對其個人身心發展絕對都是有正面助益。而和兒童工作，更需要為他們量身打造適合的課程，所以偶戲也是我們很看重的一個環節。

提到偶戲，不妨提一下彼得‧舒曼（Peter Schumann）在1962年於美國創立的「麵包傀儡劇團」（Bread&Puppet Theatre），擅長以傀儡與節慶式演出聚集社區民眾，在街頭介入反戰、人權等社會議題，草根自發的力量壯大之後，人們無形中對戲劇表演形式成為社區議題發聲的需求依賴也像麵包一樣深了。這也是為什麼，他們在每一次的演出之後，會分送麵包給群眾，這個舉動，含蘊了人與人之間真誠的分享態度。

彼得‧舒曼1982年進一步提出「低價藝術」（Cheap Art）宣言說：「藝術是糧食。你不能吃下藝術，但是藝術能供養你。」任何人都可以參與藝術，任何廢棄物皆能成為創作材料，這就是低價藝術的精神。社區劇場亦是「低價藝術」，它可以不需要專業劇場裡的燈光、音響等設備，可以不用太強調服裝、道具、佈景，重要的是人、是戲、是藉戲傳遞的價值與信念。

台灣過去也曾有汐止夢想社區、淡水「藝踩瘋街」等地方玩過大型傀儡，SHOW影劇團雖然還沒嘗試製作大型傀儡、杖頭偶走上街頭營造嘉年華般的行動，但未來麵包傀儡劇團的確是一個值得我們學習參考的典範。

第一輯收錄了我們2011年舉辦的「來劇場show一下」、「放下書包來飆戲」、「寶貝的遊戲劇場」三個工作坊帶領講師精選的教案，每個人操作方法各異，但只要親臨其中，皆能感到劇場遊戲的真實迷人。

當然，這些劇場遊戲運用在一般學校的表演藝術教學上亦是可行的。薇歐拉‧史波琳（Viola Spolin）在《劇場遊戲指導手冊》開

宗明義便說道:「劇場遊戲能讓老師與學生像遊戲夥伴,互相影響、隨時接觸、溝通、體會、回應,一起做實驗而有新的發現。」社區劇場的夥伴,能在遊戲的歡愉中,從身體的接觸到心的回應,能夠互相溝通瞭解,平等對話的機制形成之後,有助於進入第二階段的實踐。

參考書目

Viola Spolin著,區曼玲譯,《劇場遊戲指導手冊》,台北:書林出版公司,1998

認識彼此的破冰遊戲

◆活動設計者：李美齡

SHOW影劇團執行長、研華文教基金會故事戲劇志工團指導員、桃園大業國小紅螞蟻劇團團長、桃園高中話劇社指導老師。

編導作品：元元的小被被／媽媽在哪裡／真的不是我／真是太好了／朱楊孌／HAPPY派／喔！就是你／白賊八／有你真好／曾經等。

演出作品：老師今天有多乖-1／老師今天有多乖-2／2009女性影展《存在》／風箏－客家兒童劇等。

◆活動適用對象：青少年～成人

1.「名聲飛揚」

首先所有人圍成一個圓圈，由老師先介紹姓名、綽號、將手上布偶傳下去當成信物，並請學員依序發表，偶不行掉落，以碼表計時，需多久時間完成。

※這是一個破冰的遊戲，化解彼此陌生的感覺，及參與者的防衛心，如果聲音太小聽不清楚，教師可適當引導避免尷尬，如果偶掉下，就停止遊戲重來，並繼續計時，一直到全體學員將注意力集中並發揮團隊合作精神，如何在最短時間內完成達成共識，並記住所有學員的名字。

2.「姓名疊疊樂」

所有人圍成一個圓圈，由老師先自我介紹，眼神要誠懇看著對方，將手上布偶傳下去當成信物，例：我是李子。第二人必須重複第一人的內容並介紹自己，例：這是李子，我是扇子。並請學員依序發表，偶不行掉落，以碼表計時，需多久時

間完成，依此類推，如果偶掉落就重新再來，要求學員提出可
以完成的時間，20人需30秒或25秒，並整組達成共識。

3.「猜猜我是誰」

第一階段

　　將學員分成2隊，以布隔開，2隊各推派出一位代表。當喊
1、2、3布放下，要喊出對方名字，（手不能指向對方，以免不
小心戳傷），答錯或用手指人的，就過去對方那一隊；再換下
一組，比賽那一隊可以很快記住對方的名字。

第二階段

　　將學員分成兩隊，以布隔開，3分鐘討論，2隊各推派出一
位代表背靠背，當喊1、2、3布放下，組員只能用動作幫忙提
示，不能發出聲音，不能用寫的，代表者要喊出對方名字，答
錯就過去對方那一隊。再換下一組，比賽那一隊可以很快記住
對方的名字，培養整組默契及想像力，可以用另類思考模式，
具像化記住別人的名字。

4.「花開了」

　　老師用鈴鼓聲引導學員自由行走，發展學員肢體的潛能，
善用自己的身體，進行創作動作，在造型活動中能體驗畫面的
美感經驗，以及與人合作共同創作應有的態度和精神，並擺出
造型，指令可依人數多寡開花。例：2人開一朵花，3人開一朵
花，或是用不同部位－用頭開出一朵花、用腳開出一朵花、用
屁股開出一朵花、用肚子開出一朵花，動作不得和別組重覆，
引導者要不斷提醒學員不要刻意擺姿勢，而是將注意力放到自

己身體，自在所創造出來的動作，並表現出有大、小不同，高、低的區別，會有意想不到的創意表現。

5.「釣魚」

　　老師用鈴鼓聲引導學員2人一組，面對面，分成A、B ，先互相觀察，接著下指令A當釣魚者，食指當魚鉤，B當魚，食指和B保持10公分左右的距離。現場保持安靜，先從眼睛開始，A用食指慢慢引導，B的眼睛隨著食指慢慢移動，A的食指可上、下、左、右慢慢移動，B的身體及脖子都不要動；A、B再交換，接著可用食指和大姆指來控制嘴做開、合、左斜、右斜，或將食指、大姆指往前，嘴巴要噘起來，食指、大姆指往後移動嘴巴要張開，訓練2人默契及專注力，還可用肩、手肘、膝、腳、屁股。

　　※要注意，以安全為第一考量，不要開玩笑以免有人受傷。

6.「我要去旅行」

　　首先所有人圍成一個圓圈，由老師引導以郊遊為情境開始表演活動。例：今天天氣好，我要去旅行，我要帶背包……並配合動作表演。第二人必須重複第一人的內容與動作，並增加一件物品，例：今天天氣好，我要去旅行，我要帶背包，還有便當，依此類推，記得一定要加上動作。

　　每一位參與者，必須重複前一人的所有動作，再加上自己本身發展出來的動作，繼續傳下。

　　※重點是專注、專心聆聽，用自己的身體幫助記憶，把每一個動作表現出來。

7.「過馬路」

　　將學員分成A、B兩隊，分別坐在教室兩邊，回想在路上看過不同的人走路的樣子，用模仿的方式，運用自己的身體、姿態、聲音、語言展現出來。第一次全體學員不發出聲音，由A隊的學員先開始，第一人不發聲走到B隊坐下，換B隊學員走過來到A隊坐下，每位動作不行重複，等全部走完，請學員分享觀察到有那些特徵，猜出來是在做什麼。第二次再輪一次，這次走到教室中央，要加一個語助詞，例：啊！ㄟ！唉！把動作放大，依序出場，不得重覆，第三次要加上一整句話及情緒的表達，例：開心、傷心、生氣、難過。

8.「哇！地上有錢」

　　將100元隨意放置教室的地上，一次一位學員出場先觀察，走到100元前會做什麼動作？蹲下來綁鞋帶，將錢拿走，或是直接的反應－喔！是我的錢掉了。讓學員一一走過後，一起坐下討論，不同的人會有不同的反應，並分析一起走時，或分開走時的心裡有何想法？要如何在舞台上呈現。接著請學員2人一組，或3人一組，做出看到100元時的表情及反應。

9.「雕塑家」

　　老師用鈴鼓聲引導學員2人一組，分成A、B，A當雕塑家，B當黏土，先要求學員這是碰觸別人的身體，請尊重對方，不要嬉鬧。雕塑家將黏土從頭開始慢慢揉、肩膀、手臂、背、腰、大腿，接著換成捏、搥、拉，動作越慢越好，建立彼此的默契

及信任感。老師給一個主題，雕塑家針對主題用黏土做出一個造型命名，並向大家介紹作品。

　　A、B再交換，從活動中學習做肢體造型，並感受空間和肢體造型的關係，和安排畫面，各組操作後老師與學員進行分享。

意念感官與想像力

◆活動設計者：陳義翔

　　SHOW影劇團團長、好料劇團藝術總監、大蕃薯劇團指導老師、哈客串劇坊指導老師。曾任經國國中「創造、領導、藝術才能」資賦優異教育講師、中壢高中表演藝術教師、桃籽園文化協會兒童肢體律動教師、礁溪國中表演藝術教師、黃烈火基金會戲劇講師、張老師基金會戲劇講師、桃園縣青少年戲劇比賽評審、東安國中關懷成長班表演藝術教師、桃園縣桃園社區大學「表演讓你富有」講師、空間劇坊導演、補一角劇團指導老師等。編導作品：《真假小魔女》、《摩拉法妮》、《班會記錄簿》、《椅子上的默示》、《逆愛－Need love》、《破窗》等。

◆活動適用對象：青少年～成人

1.「7-Up」

　　首先所有人圍成一個圓圈，由講師說明「7-Up」即是七與上面的意思，這是屬於一個傳遞的遊戲，先由一個人開始用右手拍左肩喊一，或是左手拍右肩喊一，傳給下一個肩膀（左手邊或右手邊）位置的人（拍肩膀的方向即是傳遞下一個人的動作），再由下一個人做動作喊二（一樣可選擇拍右肩或左肩），接著一直傳遞下去，經過了三、四、五、六後，傳遞給下一個人，喊七的人需將手摸頭，手指頭需要指向左邊或右邊傳遞給下一個人，下一個人則從一開始喊起；遊戲進行時可先與學員練習三輪（有人犯錯即算一輪），開始進行遊戲時則採取淘汰制，做錯的人可直接坐下，最後應留下兩人（老師和其中一位學員，或其中兩位學員），停止遊戲。

2.速度行進

第一階段

　　請學員開始輕鬆走動，基本走路方式（即平常走路的樣子），然後可以下指令，請學員們試著用腳尖、腳跟、腳內側、腳外側行進，然後再恢復基本走路的樣子，恢復基本走路方式時，講師需提醒與調整學員們走路的基本姿態。學員們不能走一樣的方向、不能碰觸到其他人、不可發出聲音、走路時雙手需擺動不能同手同腳、起步走路時的那隻腳，腳跟應先著地再踩至腳尖，另一隻腳也會隨之腳跟提起、眼睛不要看地上等。

第二階段

　　講師說明走路速度規則，現在基本走路方式的速度定為5這個數字，速度由0～10，0為靜止不動，10是最快速度的走，操作時不論快慢都不可跑步或發出聲音，並且在操作時須引導學員去感受自己的速度是否與其他學員速度一樣，若0為靜止不動，請學員試想1的速度應該為何？是多慢？講師操作間需提醒，不論快慢也不可改變基本走路的樣子，講師可任意下達0～10的指令。

第三階段

　　「不能當小三」：當講師喊開始時，所有人需立即跟隨在一個人的背後約5～10公分的距離，不能接觸對方身體，被跟隨的人則需想辦法甩開後面的人（快走或隨時改變方向行走），每當有一組形成有跟隨與被跟隨者二人時，其他人就不得加入形成第三個人（即不能當小三），全程操作只能用走路的方式不能跑步，也不能讓背部靠牆使人無法在後面跟隨，當然也不

能躺下；講師可視狀況隨時喊停，並詢問學員有人是否能一直跟隨著他人，或是有人始終甩不開他人，然後繼續操作，可增加喊停時學員需突然間原地跳停（跳起來停止在原地），或是喊停時學員跳停時需做出一個可愛或者討人厭的模樣（由講師指定姿態），重複操作後，然後停止，請學員躺在地上休息，接著閉上眼睛導入第三項練習。

3.意念感官與想像力

第一階段

　　請學員們躺下並閉上眼睛，請學員們感覺在額頭上有一股感覺，這股感覺我們稱之為意念，請學員們專注力放在意念上，由講師說明引導意念遊走；練習時講師可說明當意念通過的地方學員們會感覺到輕鬆，並可引導意念停留在學員的某些身體位置（較易緊繃的身體部份），例如：嘴、牙齒、肩膀等位置。操作指令如：現在請你將意念移動到你的鼻子（稍停5秒），然後請你將意念移動到你的嘴唇等。

　　順利操作後，也可請學員將意念試著移動到手部食指的位置，請學員想像有一條隱形的繩子圈住了食指，並開始往上拉，使學員練習用意念控制自己的身體，也可換個位置如膝蓋、腳踝等。

　　意念的遊走講師可操作至學員的全身位置，最後將意念引導回額頭，也就是開始的地方。

第二階段

　　「黑暗探索」：請學員依然閉上眼睛，並由講師說明引導學員開始在操作空間內摸索，請學員尋找一個讓自己感覺到安

全的地方，然後停住；接著再請學員開始用身體各部分開始探
索整個空間，盡量引導學員嘗試用身體不同的位置去探索這個
空間，漸漸不要再以習慣的手或是腳探索這個空間，可以利用
身體的背部、臉頰、頭等去感受，最後再請學員尋找一開始令
他感覺到安全的位置，然後停止，睜開眼睛，請學員們圍成圓
圈分享剛剛操作的感受。

4.主題即興練習

第一階段（例：尷尬）

　　請學員們分組討論以尷尬為主題的表演，討論時間約為10
分鐘，提醒學員們討論後需排演表演內容，表演時可發出聲音
或講話皆可。此練習主要讓表演者及觀者查看表演是否真能表
現出主題尷尬，或只是表演者自己在場上形成尷尬的局面。

第二階段（成語，不能說話）

　　請學員們分組討論一句成語並排演練習，討論時不能讓其
他組別知道自己組別所設定的成語，並各組輪流表演，讓觀者
從表演中猜出成語，此練習主要讓學員從成語文字的畫面中練
習呈現出畫面，盡量不要將成語複雜化，從練習中學習安排畫
面，各組操作後講師與學員進行分享。

第三階段（自我介紹－造夢的藝術）

　　戲劇即是一種造夢的藝術，由講師示範自我介紹，自我介
紹中需講出自己的名字或綽號、興趣、想創造一個什麼樣的
夢？並加強說明興趣則是平常就會去做的事情（可達成的事
情），想創造一個什麼樣的夢？（即是尚未達成或在日常生活
中無法達成的事），說明在劇場中沒有不可能這三個字，請學

員們自由的創造一個夢給自己；學員們輪流自我介紹完後，請學員分組，各組開始想辦法，將剛剛每個人的夢想串連成一個故事，並協力完成每個人的夢想，今天，每個人的夢想要在這裡實現！學員們討論排演後輪流呈現，最後圍成一個圓圈與學員們分享感受。

情緒與空間的演作

◆活動設計者：陳義翔

◆活動適用對象：青少年～成人

1.心情塗鴉

　　準備紙張及彩色筆或蠟筆等著色工具，請學員們畫出今天的心情──簡單的圖形，塗鴉結束後，請學員們展開自己的所畫的圖，輪流分享今天的心情。

2.音樂分享

　　請學員攜帶自己喜愛的音樂來做為分享（不可是流行歌），請學員先介紹歌名、歌曲裡的感覺、為什麼喜歡這首歌曲，然後播放該學員所帶來的音樂（播放約一分鐘），播放完畢之後，由講師帶領其他學員分享是否聽見該學員所介紹的歌曲中的感覺，其他學員是否也喜歡這首歌曲，為什麼？並請所有學員分享看看該歌曲中的畫面及感受。

3.詩句朗讀的分享

　　請學員準備兩句詩做為分享，學員讀完詩句後介紹詩句，引導該學員表達出詩句中的畫面、動作與感受，也請其他學員分享該詩句中的畫面及感受，是否有不同之處？

4.即興創作

第一階段

　　Follow me練習，請學員兩人一組，若人數不足也可三人一組，設定其中一位為引導者，另一位為被引導者，請兩人伸出

手掌，手掌距離約為5公分，不可接觸，引導者也不可將手放入口袋或是貼住身體或其它地方；請講師下達開始指令，開始後由引導者用手掌帶領被引導者移動，發揮想像力移動至整個空間或高或低，然後可交換身分練習。（引導者改變為被引導者，被引導者反之成為引導者）

第二階段

同為Follow me，此時加入音樂，說明請引導者盡量融入音樂的旋律或是節奏帶領被引導者，在空間中移動引導著，分組交換練習，並請學員觀看加入音樂後，是否有構成舞蹈的肢體畫面？

學員的心情塗鴉，即為個人舞蹈動作（請學員利用身體表現出剛剛所繪圖形），也結合詩句的朗讀並做出詩句動作，講師需強調不討論！選定歌曲後，分組即興表演，結束後與學員討論分享。

5.空間的演作

第一階段

帶領學員至戶外空間，說明表演練習將進入到與空間、物件的結合，請學員在戶外空間選定一空間中的物件開始仔細觀察，看出此物件與空間結合的立體感，觀察物件上的線條、氣味、聲音、面質等，並不忘記觀察物件時的空間，所在空間也可能有許多聲音或光線等請學員觀察10～30分鐘後，回到講師面前以自己任何方式的可能性，表現剛剛所看見的空間與物件，讓講師與學員看見你所看見的空間物件，學員個人輪流呈現。

第二階段

　　帶領學員將剛剛所呈現的物件移植至另一空間（同樣是戶外空間），提醒學員在移動過程中就需要感受剛剛個人所呈現的物件移植的感受，直至移動到另一空間後，感受物件與此空間結合，並請學員開始利用此空間做呈現，以上一物件與此空間結合後有何感受，並充分利用此空間環境做為結合，學員可透過自身感受發出聲音或其它可能性表現，講師未喊停之前學員不可停止表演，時間可在3-5分鐘以上練習。

第三階段

分享－空間的演作

　　透過講師帶領學員分享，將其剛剛所做的練習分享出來。學員觀察物件的動機（選擇決定的物件），當演員演出物件時內心的感受或衝擊，個人分享後可由講師或學員提問。

　　最後，請學員以輕鬆的坐姿（雙腳交叉，雙手環抱小腿，閉眼並將頭縮進雙腿間），為剛剛所認識的空間及物件感謝，也謝謝自己對世界有新的認識體會，提醒學員感謝之後放鬆將眼睛睜開時，是以一個全新的自己來認識這個世界。

身體與情緒的覺察

◆活動設計者：謝鴻文

　　佛光人文社會學院文學研究所畢業，台北藝術大學戲劇學系博士班肄業。現任虎尾科技大學通識教育中心講師、亞太創意技術學院兒童與家庭服務系講師、SHOW影劇團藝術總監、林口社區大學兒童文學探索社指導老師。曾獲九歌現代少兒文學獎、亞洲兒童文學大會論文獎暨日本大阪國際兒童文學館研究獎金、香港青年文學獎、冰心兒童文學新作獎等獎項。著有《老樹公在哭泣》等書。編寫過《遺失的美好》、導演《下雨了》等兒童劇。

◆活動適用對象：青少年～成人

一、所有人圍坐成一個圈，向右轉，看著前面成員的背，所有人為前面的成員搥背、按摩。

二、帶領人事先準備幾首不同風格類型的音樂（不要有歌詞），讓參與者一邊聆聽，一邊想像然後作出動作回應。音樂結束後定格，一一詢問每個人的想像與感受。

三、選擇一首音樂曲子，然後給每個參與者一支蠟筆，想像面前有一張畫紙，隨著音樂自由舞動身體，並執筆作畫。音樂結束後將剛才的畫畫下來，再作討論，從剛才的繪畫中再探索個人當下的情緒。

四、情緒九宮格

　　1、帶領人在黑板上寫下人常見的九種情緒：喜、怒、哀、懼、愛、惡、欲、勇敢、痛苦、猜疑。（前面七種為人之七情，是必然要存在；後面三種也可以依前一個活動參與者討論到的情緒代替）

2、在地板上畫出一個九宮格

3、每個人輪流設想一個角色身份，自由選擇從九宮格任一
　格進入，然後每一格代表一種上列的情緒，參與者必須
　將那情緒結合角色身份表演出來，可以有台詞說話；再
　自由走動於其他格子內，並自由將其他八種情緒帶入角
　色表演中。最後離開九宮格外，讓其他人猜猜看剛才表
　演的角色身份是什麼，又分別表現了什麼事件產生那樣
　的情緒。

五、在地板上再畫一個圓型空間。兩個人一組，自由設想那是一
　個怎樣的空間（例如電梯、公共廁所……），一個人先進
　去，表演在那空間會做的動作，另一個接著進去，表演出會
　發生什麼事情，兩個人離開空間，表演結束。

六、所有人圍坐成一個圈，手牽著手，閉上眼睛冥想有幾種電流
　叫「愛」、「慈悲」、「希望」與「快樂」，現在正通過我
　們身體。

聲音與肢體的開發

◆活動設計者：尹仲敏

　　台大地理系畢業，美國紐約大學教育劇場碩士，現為專業劇場工作者。曾任哈佛人出版社行政經理，參與過台北愛樂合唱團演出，戲劇表演經歷包括逗點創意劇團、玉米雞兒童劇團、大風劇團、三缺一劇團、台南人劇團等。

◆活動適用對象：青少年～成人

第一階段：認識彼此／破冰

目的：在打破學員間彼此間初識的尷尬。視學員彼此熟悉程度調
　　　整內容。

方式一：心情距離

作法：

　　將一件物品（如椅子）置於教室空間中央。請學員依自己心情決定與此物品的距離。越正面越靠近此物，越負面則遠離此物。活動主導者可藉此察覺學員心理狀態，若有極端負面的學員，可詢問是否有特殊情況需要照顧。

方式二：姓名遊戲

作法：

I. 請學員圍成圓圈，先做簡單的自我介紹，例如姓名、年齡、從哪裡來等。

II. 由一學員A開始，A先以眼神決定目標（如學員B），確認學員B得知自己被選擇後（B可點頭回應A），A喊出B的名字並走向B。學員B要在A走到自己地點前，重複

　　A的動作，找到另一對象學員C，前往C的位置。以此
類推。

第二階段：肢體與感官開發

活動一：能量傳遞。

作法：

　　眾人圍成圓，一人開頭做出一個動作和聲音。第二人模仿
做出相同的動作，像波浪舞般傳遞一圈回到開頭。第二人再做
出另一個動作和聲音，以此類推直到所有參與者都發想過自己
的動作和聲音。

活動二：鏡子遊戲變體（選自Augusto Boal的Games for Actors and Non-actors）

作法：

I. 兩人一組。一為主控者，一為被操控者。

II. 主控者將手心垂直擺至被操控者面前，與臉的距離大約
　　10～15公分。被操控者保持臉與主控者手心的距離，隨
　　著主控者手的移動而改變自己身體的位置。

III. 主控者除了水平移動手心外，也可改變高低前後位置，
　　帶領被操控者做出日常生活少見的身體姿勢。

變化型：

（1）兩人一組改成三人一組，主控者以兩隻手同時控制兩
　　　人。主控者嘗試雙手分別往不同處移動。

（2）三人或三人以上，一人為主控者，其餘被操控者選擇
　　　主控者身上某一個部位取代主控者的手。主控者緩慢

地舞動自己的肢體，操控者們依所選擇部位的移動作出反應改變自己的姿勢。

第三階段：聲音潛能開發

呼吸與發聲：腹式呼吸

　　所謂腹式呼吸，其實是身體放鬆狀態下深呼吸時，肺泡充滿氣體時讓橫膈膜下壓，使腹部向周圍膨脹的身體機制。可平躺在床上深呼吸來體驗腹式呼吸的身體感覺。

呼吸練習：

方式一：深呼吸和穩定地發長音

　　肩膀身體放輕鬆，雙腳約與肩同寬站穩。以8拍速度，由鼻子深呼吸將氣吸飽，吸滿後閉氣4拍，檢查腹部被撐滿的感覺。再以8拍速度均勻用口吐氣。吐氣可發出「嘶～～」的長音，練習讓「嘶～～」的音量／吐氣量穩定，而非忽大忽小。控制空氣的使用量，在8拍中把氣吐光。 8拍吐氣練熟後可以將時間延長到12或16拍。

方式二：快速深呼吸，感受腹部用力的方式

　　肩膀身體放鬆，雙腳約與肩同寬站穩。深呼吸後發出「喝！」的短音，練習一口氣連續吐氣4次。不用刻意放大「喝！」的音量，以免喉嚨過度用力。吸一口氣吐4次為一循環，連續做十次。

聲音元素分析：

1.音量：

　　巨觀解釋泛指聲音的投射距離，或以情緒的激昂程度決定音量大小聲。

　　微觀解釋可縮小到一句話的關鍵字，加重音強調其份量。

2.音長：

　　泛指講話的節奏感。快如機關槍似連珠砲，慢則不急不徐。將關鍵字拉長尾音或短促的處理會有不同的戲劇效果。但需注意過多的拉長尾音和斷句，會導致講話節奏不自然。

3.音階：包含平調，升調，降調，曲折調。

　　根據不同的對象，場合，講話中音調起伏的間距也有變化。與兩三人溝通時，音階變化大約在3度音間。報告，簡報等正式場合增加到5度音。需要高昂情緒等特殊場合則可能增加到7度音。明顯的曲折調例子為周星馳電影鹿鼎記中，『我對您的景仰有如滔滔江水綿延不絕……』那段獨白。決定調性的高低可以左右這一段話的情緒。

音長音階綜合練習稿

（1）穩定節奏

　　　　擁有多次穩定就業經驗的謝先生，認為工作除可維持基本生活所需外，更是自我成長的好機會，因為從中得到更多體悟與學習。

（2）慢節奏

　　親愛的　我來到了大溪地

　　在濃郁的綠色雨林中行進

　　漫步在陰涼舒適的迴廊

　　挖一片大海　填滿創意曲線的泳池中

躺在這裡都不想動了

（3）快節奏

　　雜亂的包包是不是讓你出盡了洋相？

　　裡頭塞滿了皮夾、鑰匙圈、雨傘、手機、粉餅盒、衛生用品，要用時總是找也找不到？天啊！你還要忍受多久？有了魔法收納袋，凌亂的包包可以立刻變得井然有序！

（4）故事節奏

　　一九六四年一味全臉不慎被灼傷的博士，找到海底深處的海藻嫩芽，在三個月發酵過程中聽音樂、接受光照。歷經六年的實驗後，博士的臉回復了昔日模樣。

4.音質：運用共鳴腔來改變音質

　　共鳴腔是利用人頭顱中各種中空的部位，將聲音送到此區域造成共振而使聲音更集中宏亮。每個人的共鳴位置都略有不同。需要靠學員自己找尋開發。

尋找共鳴腔的練習：

I. 口腔／喉腔共鳴：

　　身體肩膀放鬆，以打哈欠的方式發一長音。打哈欠時，臉兩側耳朵前的軟口蓋會打開，使嘴巴內的上下空間打開，聲音通過此空間時音質會變較圓潤。逐漸讓口型縮小，保持內部空間開啟的感覺說話。讓聲音集中處往舌尖和嘴唇為口腔共鳴，往舌根為喉腔共鳴。將字首頭音講清楚也會自然地多用口腔共鳴，例如ㄅㄆㄇㄈ等音，字尾音ㄚㄛㄜ則會用到喉腔。

II. 胸腔共鳴：

　　肩膀放鬆，將手放在胸口。深呼吸後自然地發出打呵欠的低沉聲音。用這個感覺去找出胸腔的共鳴位置。練習用此共鳴腔說話，保持喉嚨放鬆，不要刻意壓低聲音。

III. 鼻腔共鳴：

　　一樣深呼吸後打呵欠，但這次閉上嘴巴發出M的聲音，會感覺鼻子麻麻的。持續穩定的吐氣，維持鼻腔共鳴麻麻的感覺說話。抓到感覺後，從M音轉成念「內」這個字。

IV. 顱腔共鳴：

　　依鼻腔共鳴的練習方法，再把音階提高，把聲音集中在額頭處。抓到感覺後，從M音轉成念「衣」這個字。並想像自己在菜市場叫賣吸引客人，將聲音往遠方投射。若找不到顱腔共鳴的感覺，可以彎腰頭朝下，脖子放鬆發M音，應可比較容易有頭部發麻的感覺。

　　※高音的訓練切忌用嘶吼的方式，以免傷害聲音。

　　※假音和頭腔共鳴的差別：若發出的高音不能超過平常講
　　　話的音量為假音。

共鳴腔轉換練習稿

（1）口腔

　　　　坪林鄉位於台北縣東南端，與宜蘭縣為鄰，北宜公路橫貫坪林，恰為台北、宜蘭之間的中途站。全鄉面積一百七十平方公里，人口五千七百人。轄內共分為坪林、水得、大林、上德、漁光、石曹、粗窟等七個村。

（2）喉腔

　　一對平凡的父母，擁有一個從天而降的天使，這個天使，在一歲七個月就住進了醫院，在醫院裡面學會呼喊爸媽，也在醫院裡面告別爸媽。這對平凡也不平凡的父母藉由書寫的方式，延續孩子生命的存在，也讓我們分享了天使的愛。

（3）顱腔

　　（並非全句使用顱腔共鳴，而是在關鍵字上適當地使用）

　　第二十一屆聽障奧運開幕典禮，典禮開始，讓我們歡迎運動員進場

　　每天震動20分、身體輕盈不卡油！

　　獨特離心強力震盪按摩原理，依照不同部位進行震動、捶打式的循環按摩，消除身體各部位的多餘贅肉！

（4）胸腔

　　一部獨具慧眼　內斂沈穩的車

　　也是你一生中應該擁有的好車　新改款××××零利率專案實施中

（5）鼻腔

　　爸爸說：媽媽很懂得計算節約喔。媽媽總是說洗米、洗菜水可以灌溉盆栽。也說淋浴比泡澡可以省更多水費。媽媽說過清潔劑使用要適量，不但可以減少浪費，也能保護水資源。

親愛的嘉賓您好，歡迎光臨××百貨，現正舉辦『滿千送百集點樂』活動，歡迎各位嘉賓踴躍參觀選購，謝謝！

參考書目：

聲入人心：教你如何洞悉人性、說話動聽。周震宇著。台北市，方智。

Games for Actors and Non-actors. Augusto Boal. London： Routledge

戲法學校系列。趙自強、徐琬瑩著。台北市，幼獅。

打開聲音和身體的通道

◆活動設計者：游文綺

　　美國密蘇里大學戲劇研究所碩士，曾任明新科技大學美語戲劇課程指導老師、BenQ兒童戲劇營指導老師，現任板橋奧莉薇繪本館英語閱讀帶讀老師／師訓講師、台北藝術大學劇場設計系兼任講師、台北歐洲學校戲劇課程指導老師。

　　近期演出WhyNot劇團《小花淌渾水》。

◆活動適用對象：青少年～成人

圍成圓圈、彼此相互介紹，在一個圓圈裡，我們，開始交流。

1、專注力遊戲

a. 聽指導員的鈴鼓聲

　　鈴鼓一搖，每次只能有一個人動作。

　　團員必須透過眼神等等細部的動作，去觀察彼此，從中培養默契，並學會成全彼此，或者適時的成為主動者，以完成任務。

　　進階版為，鈴鼓一搖，一次兩個人移動、三個人移動、四個人移動等等，指導員可根據團體的狀況，決定進階的人數。

　　這次的練習中，大家完成了一次五個人移動的任務。完成的當下，可以很清楚地感應到團體中有股凝聚力，因為大家都很專心地把注意力投射到團體中。

b. 圍成內外兩圈，內外圈的兩人為同一組。每組叫唱別組人馬，類似紅蘿蔔蹲的遊戲。但內圈人只能叫內圈人，外圈人只能叫外圈人，而且，當內圈人被唱名時，須由外圈人反應，點選其他外圈人；反之亦然。若反應失誤，或者過慢，則淘汰出局。最後兩組人馬為優勝隊伍。

2、主動與被動

a. 兩人一組，試著以額頭靠額頭的方式，夾住一顆網球（或質地、大小同網球般的球）。

　　從兩人一組的夾球活動中，體驗主動與被動的參與，體驗主動和被動在一個行動中的同等重要性。

　　這個活動就算身高差距太大也無妨，更可以練習彼此的適應與協調能力。

　　過程中不能對話，只能透過肢體來告知對方快慢、告知暫停、告知前進等等。

b. 接下來，在主動與被動的練習主軸中，串聯到下一個搶手帕的活動，延續主動和被動的概念，練習以主動（積極），或被動（消極）的方式，去搶綁在對背後的手帕。被搶者同樣也已主動和被動的方式，閃躲對方的搶取。練習在軟硬兼施的情況下，創造戲劇行動的張力。

3、聲音練習

a. 分兩組，十五秒內，隊員以身體相連的方式砌成一道牆。這道牆最好能有高低等不同的起伏。另一組員，依照對方組員的城牆造型，創造一段聲音的旅程。這段旅程，愈能表現出城牆的細節構造愈佳。團員們必須發揮創意，盡量探索自己聲音的不同可能性。

b. 透過英文五個母音的練習，打開聲音和身體的通道。

　　馬上接著練習聲音穿透。想像教室的遠方有一個標靶，你的聲音聲音必須如同子彈一般，精準地設中標的。盡量發大自

己的聲音，利用聲音掌控空間，穿透空間。

c. 遠距離的射程練習完畢，緊接著練習靈活地控制自己的聲音。

　　閉上眼睛，投出一道聲音，想像這道聲音降落的地點。睜開眼，看看和伙伴評估的降落地點是否一致。由別人的參與，去了解自己的聲音能量，是否和別人的接收有落差，並從中調整。

d. 兩兩一組。一人坐，一人站。坐下者眼睛閉上，發出一個非語言的聲音，這個非語言聲音實際上代表某種情緒，站立者必須透過肢體或非語言的聲音，模做座位上的聲音表情。若坐下者感覺到情緒到位。即可睜開眼睛。

　　這個練習的目的，希望透過聲音來溝通情緒。團員可以多發想一些生活上的聲音，哪些聲音會讓你有直接的情境對應，從中去發掘兩個人對聲音和情境解讀的不同。

e. 一堵牆的延伸版。

　　分兩組打造兩面牆，從牆的疏密構造，創造一段自己的節奏。

　　找一個身邊的小東西，觀察這物體的掉落方式、軌跡及聲響。以身體和聲音，模仿物體的掉落。

f. 一句台詞的101種表達方式。

結合主動被動等今日所練習的活動，即興演出。

參考對話：

　　A：早安你好

　　B：早安你好

　　A：今天喝什麼？

B：跟平常一樣。

A：請稍候。（動作）總共是45元？

B：多少？

A：45元？

B：45元？

A：嗯！

B：45元？

A：45元。

B：什麼？

A：45元！

B：45元！

B：喔，45元！

　　同樣的台詞，但每個小組發展出不同的情境妙處。

　　並在觀賞的同時，去欣賞每個演出中的主被動關係，聲音表情的使用等等。

4、發下繪本：害怕受傷的心，從節選的文字中，想像最後的結局。

　　結局發想完畢，請組員依照手邊的文字，各組即興朗讀繪本文字，並加入聲音表情，發表對文本的詮釋。

　　大家一起閱讀繪本，一起閱讀文字和圖片結合後的繪本，感覺文字搭配圖片編排後，不同疏密的排列，是否影響自己對文字的理解。

　　最後，一起經由圖片，逐頁設計創意音效。完成繪本的聲音練習。

參考繪本：Oliver Jeffers《害怕受傷的心》，台北：格林出版社

五感的想像與創造力

◆活動設計者：謝鴻文

◆活動適用對象：兒童、親子

身體五感指的是眼、耳、鼻、舌、身（觸）覺

一、眼：

1、帶領人事先準備小紙條，每張紙條上有一種角色身份（例如：農夫、科學家、老師等），其中必定要有一個是殺手。讓每位參與者抽一張紙條，不可讓別人看見。

2、所有人開始自由走動，除了殺手可以眨眼睛之外，其他人都必須睜著眼睛，凡是被殺手眨眼的人就退出場外。遊戲第二遍，重新抽籤，換成只有殺手可以睜著眼睛，其他人要眨眼，凡是被殺手瞪眼的人就退出場外。

二、耳：

1、每位參與者模仿一種聲音（例如：動物，機械器具等）。

2、在地上用線圈住一個圓，選一個人坐在其中，蒙上眼睛，手持一把扇子。帶領人可以下指令例如說：「你是一隻小兔子。」等一下其他人可以慢慢靠近那個圓，小兔子必須認出是什麼聲音，如果是對你有危害的就要用扇子把他趕走。

三、鼻：

輪流選一個人蒙上眼睛，然後在活動空間內以嗅覺尋找指定的物品。

四、舌：

兩個人一組，分別表演吃東西，讓其他人猜他們吃到的東西是酸、甜、苦、辣、鹹哪一種？

五、身（觸）：

1、所有人做出一個雕像，另選一個人當欣賞者；一分鐘之後，欣賞者被蒙上眼睛，其他人改變雕像動作，欣賞者只能靠觸摸去感覺誰換了動作。

2、若是親子參與活動，把成人分成一組，小孩分一組，帶領人敘述一個森林的故事，告訴所有成人你們都變成了一棵樹，緊緊的相連在一起（手牽手），而所有的小孩都變成一隻隻動物被森林包圍住，有一天，森林的樹中了魔法，小動物要拚命往外逃，但是樹會阻擋。兩分鐘之後，沒有逃出去的人要接受搔癢處罰。

第二回合，角色互換，換小孩變樹，成人變動物。

3、成人還原成一棵棵獨立的樹，小孩在場中自由走動。帶領人分別下幾個指令，小孩要做動作。

◎無尾熊→小孩要去抱樹

◎小狗→要在樹邊抬起腿作撒尿動作

◎熊→用背在樹身上磨擦

◎啄木鳥→手作成鳥嘴狀,在樹身上敲

Showing創造性舞蹈

◆活動設計者：邱鈺鈞

畢業於新竹師範學院美勞教育系，原先學習平面藝術創作，後轉為行動藝術。

之後取得成大藝術研究所碩士學位（民族音樂學組），研究佛教音樂。再取得英國EXETER大學創造性藝術教育研究所碩士學位（舞蹈組）。目前任職於桃園縣大忠國民小學。

◆活動適用對象：兒童、親子

一、暖身

1、請同學依老師的鈴鼓聲自在的探索空間。鼓聲快則動作快，鼓聲慢則動作慢。在鼓聲停時則動作皆停。但須觀察其他學員的動作擺出不同的高中低位置。

2、請同學圍成圈圈，利用名字遊戲創造出屬於自己的暖身活動並帶領著同學一起做。

二、展開活動

1、老師利用鏡子遊戲先建立兩兩同伴與親子間的互信。

2、加深鏡子遊戲的難度，要求學員間不得用語言提示來改變主導者與模仿者的順序，並討論這之中可以發展的策略。最後引導學員利用觸碰自己身體的某個部位來提示自己的夥伴主動權的移轉。

3、將高中低的位置概念導入，誇張化或同伴間彼此的動作，編排出屬於彼此的雙人舞。

4、由教師引導請全體同學一起排出一個對稱的隊形與一個漸層的隊形。

5、利用先前的遊戲，將同學的動作組合成「SHOWING DANCE」，並結合眾人之力先排練再做出共同演出。

◎舞蹈結構如下：

START　POSITION　高中低（四散）

8拍→集中對稱

8拍→散開

8拍→NAME GAME　（SOLO）

8拍→找人

8拍→雙人舞（親）

8拍→雙人舞（子）

8拍→集中韻律

8拍→ENDING POSITION　高中低

（四散）

◎結合小創作組合成一大型創作（開始、結束皆需有定格靜止動作）。

把靜止雕像變畫面

◆活動設計者：邱鈺鈞

◆活動適用對象：兒童、親子

一、暖身

1、請同學依老師的鈴鼓聲自在的探索空間。鼓聲快則動作快，鼓聲慢則動作慢。在鼓聲停時則動作皆停。但須觀察其他學員的動作擺出不同的高中低位置。

2、請同學先分兩大組，各自站在教室一端排成一排。各自排成一排後依照順序與對面的那一排猜拳。如下圖

　　贏的人為主動以頭部為探照燈，另外輸的人則必須依照探照燈指示的位置做跑跳等活動，想像自己永遠在光源之下。（但是不能跑越中場）。藉此一遊戲使每位同學充分運動。

二、展開活動

1、老師先請每位同學擺出一個靜止不動的雕像（still image）。要求學員儘量擺出不同的高中低位置。

2、之後在老師輕拍肩膀後，學員演出剛剛的靜止雕像，其實是在做什麼事。而在此過程中，更可以加上台詞來讓觀賞者更清楚角色。

3、請親子共成一組，利用剛剛發想出來的動作組合成一個新的
　劇情。新劇情中須結合兩人最初創造的動作。

　◎兩對親子共成一組，利用剛發想出來的劇情組合成一個
　　新的更長的劇情。新劇情中須包含各組最初創造的情節。

　◎結合成8人一組，利用之前發想出來的劇情組合成一個最
　　終的故事。故事中須包含各組創造的情節。並要求各成
　　員在動作表演時注意高中低位置。

4、由教師引導請全體同學分成兩大組，並選擇一個童話故事
　或繪本故事。討論出這個故事該有的開頭、中段、與結尾
　應該是如何的動作。

　◎利用先前的遊戲靜止雕像概念，將同組夥伴的動作組合
　　成一個靜止畫面（Freeze Frame）。

　◎分組展演，每位學員在若被老師輕拍肩膀後則可以述說
　　他在做什麼？或者表演台詞以述說角色內心感覺。

偶的第一類接觸

◆活動設計者：廖健茗

　　台東師範學院美術系畢業，現任桃園縣光明國小藝術與人文專任教師，曾參與台東劇團舞台設計及演員，無獨有偶工作室劇團《火鳥》製偶師，沙丁龐克劇團《馬穆精靈》舞台美術設計。

◆活動適用對象：兒童、親子

一、換臉遊戲

①前言：從我們最熟悉偶的類型開始談起，常見的有：布袋戲、手套偶、懸絲偶、執頭偶等等⋯⋯因為這些偶常常會被賦予「角色」的責任，「臉」部設計，是非常重要的工作。

②單元目標：藉由換臉遊戲，打破大家對臉狹窄定論。

③準備材料：換臉學習單（將臉橫切四份學習單）、奇異筆、色鉛筆、背景美工紙、膠水、剪刀

④步驟：

　a.暖身，

　b.請大家在學習單畫上自認最有個性的臉，

　c.將臉分成四份，與夥伴交換，直到滿意，

　d.將臉重組，完成貼在背景紙張上。

　e.利用膠帶將完全作品貼在牆上，

　f.與大家介紹他是誰，有什麼個性或特點。

⑤想一想：怎樣的臉個性強烈？從哪裡看得出喜怒哀樂？交換前後的臉感覺有何差別？如果要給你的臉一個職業，他是做什麼？

二、手指偶的創作

①前言：要學習偶的表演，最快就是製作一個簡單的偶，把你的投射入偶中，指頭偶就是一個簡單形式的偶，只要一個頭，加上一個簡單身體，戲就可以開始。

②單元目標：利用褶紙技巧，製作完成一個簡單的手指偶

③準備材料：泡棉片、保利龍膠、剪刀、奇異筆、手套、釘書機、厚紙板、碎布⋯⋯。

④步驟：

　a.在泡棉片中間下方剪一個「干」字

　b.利用保利龍膠將干字合併成嘴巴上下嘴唇

　c.將臉捲起，成為柱狀

　d.在白色厚紙板上畫上眼睛，剪下，並貼上

　f.將頭固定到手指上（利用指環），在下製作身體，並且與頭固定

　g.作品展現時間

⑤想一想：要怎樣知道是那個偶在講話？表演舞臺怎樣設計比較好？偶的移動如何看起來不在飛，而是在走路？偶的個性與動作關係？偶的造型與個性關係？指頭偶偶頭可以放置在身體的什麼地方？

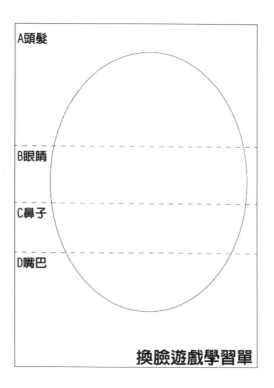

A頭髮

B眼睛

C鼻子

D嘴巴

換臉遊戲學習單

偶的組合創作

◆活動設計者：廖健茗

◆活動適用對象：兒童、親子

一、暖身遊戲

①前言：上課前藉由暖身遊戲，讓大家進入課程狀況，以及導入本日主題，人的組合成偶。

②單元目標：集中注意力，團結力，想像力的練習

③準備材料：無

④步驟：

　　a. 模仿遊戲，請大家圍成一個圓圈，說明遊戲規則（需要與老師動作一模一樣　　，對面左右相反，為默劇演出，過程不說話）

　　b. 動物合體遊戲，當指到某人時，他與左右兩旁的朋友將組合成以下動物（只有三秒鐘組合時間）參考動物：大象、長頸鹿、兔子、白鷺鷥、金剛、袋鼠

⑤想一想：這些遊戲訓練甚麼？三個人組合動物時，要認出這個動物，關鍵在於甚麼？

二、人體組合成偶

①前言：由動物合體遊戲後，我們繼續將動物的形體更加的具體化。

②單元目標：利用合體的概念，請各組合作組成一個人體偶

③準備材料：泡棉片、保利龍膠、剪刀、奇異筆、手套、釘書機、厚紙板、碎布⋯⋯。

④步驟：

　a. 三人一組，想辦法讓大家能裝扮、組合成一隻新的動物，或植物。

　b. 眼睛是靈魂之窗，創作的動物必須製作出一對新的眼睛

　c. 材料可任意使用，為了遮掩人體的造型，亦可以利用大塊布塊將身體掩蓋或延伸。

　d. 創作結束，第一次走秀（音樂停時，停止動作）

　e. 走秀與檢討

　f. 第二次正式走秀，並且錄影

　g. 今日創作回憶，並且每個人對於印象最深刻的小組，輪流給予一句話的鼓勵。

⑤想一想：你最喜歡今天哪一組的演出？為什麼？你自己創作的作品，有下次有甚麼改進的空間呢？今天從頭到尾，你學習到甚麼？

作品欣賞：（猜猜看，他們扮演什麼動物呢？）

第二輯　劇場培力

導言

<div style="text-align:right">文／謝鴻文</div>

一、

在過去農業時代的台灣舊社會，農暇之餘，人們可能聚集在寺廟學習北管、南管、唸歌仔等，然後在節慶時上場演出。時空置換，但用今天的眼光來看，這類型的表演，其實早就是社區劇場的雛形了。

現在我們定義的社區劇場，已經有全新的思維和實踐，如同賴淑雅在《區區一齣戲——社區劇場理念與實務手冊》導言中說的：

> 新的社區劇場不再侷限於地域主義；「社區」的意義擴展為地理性的社區（鄰、里、社區……等）、具有共同社會處境的社群（新移民女性、身心障礙者、都市原住民……等）、以及關注共同議題的非政府組織（性別團體、環境組織、勞工團體……等）。

> 新的社區劇場實踐，是一種與民眾在一起，運用民眾熟悉的文化語言、表現民眾生活和處境、引導民眾社會參與的劇場美學，統稱為「民眾劇場」（People's Theatre）。

　　除了用民眾劇場來統稱，現在更有「應用劇場」（Applied Theatre）的概念來為社區劇場定位。應用戲劇乃針對不同社區／社群、團體和階級的一般民眾，有特定目的，以劇場的模式和操作，改變戲劇藝術傳統中創作者與觀賞者的分界，所以能夠更積極的在平等對話、溝通理解的互動交流中，重新建構對自我的覺察、對社會的改革與參與，以及庶民的生活美學。

　　在應用劇場的範疇裡，包括了社區劇場、教習劇場（Theatre in Education）、戲劇治療（Drama Therapy）、被壓迫者劇場（Theatre of The Oppressed）、一人一故事劇場（Playback Theatre）、博物館劇場（Museum Theatre）、口述歷史劇場（Reminiscence Theatre）、展能劇場（Theatre for Development）、監獄劇場（Prison Theatre）等形式，這些紛陳的形式，主要是實施的場域不同、對象不同、目的不同，可是在應用劇場的技術方法，乃至實踐的理論背景生成有許多重疊相似處，若我們想實踐社區劇場時都可以援引操作。

　　以台灣社區劇場目前而言，應用比較普遍的形式是教習劇場、被壓迫者劇場、一人一故事劇場和口述歷史劇場。我們SHOW影劇團並未獨鍾哪一種形式，會依社區狀況與發展而定。

　　雖然如此，但我們還是漸漸摸索出一套自己的方法，從第一階段的劇場遊戲導入之後，第二階段為了更貼切表述我們是以劇場為媒介在進行社區培力（community empowerment）的工作，我們以「劇場培力」來稱呼。

二、

　　台灣從1990年代興起的「社區總體營造」運動，最初以空間環境的改造為主，再進展到社區傳統產業維持與再生、歷史人文的保存等工作；2000年後，「社區培力」的概念有漸取代「社區總體營造」之勢。

　　如果我們再回顧一下何謂「社區營造」，影響台灣社區營造思想甚深的日本學者西村幸夫在其《故鄉魅力俱樂部》一書中是這樣說的：

> 每個地方就其獨特情況進行各樣活動，客觀地看，其經驗已超越「解決本身問題」的層次，還可為其他地方帶來幫助。各地固然有其獨特的問題，也有獨特的魅力，以及居民們熱愛本地的方式，這種感覺是萬人共通的。但是「從一個更高的層次解決了自己居住地方的問題」的這種努力，卻會打動其他地方人們的心；也就是說，解決自己地方問題的經驗也可成為大家共同的經驗。我想，這樣的有形行為，整體來說，就可以稱為「社區營造」。

　　從西村幸夫這段主張來看，要「從一個更高的層次解決了自己居住地方的問題」，完全是一種人本的思維；換言之，社區營造最根本的目標其實是人，唯有人的意識改變，心被打動，才能對社區面臨的諸多問題有所行動。

　　而社區培力又是一種新的機制，培力又常被譯為「賦權」，賦予誰力量？當然是人，是社區的居民。所以社會學家幾乎都認同社區培力的三個目標是：給人民權力（power）、使人具有

能力（enable）、促進自我效能（self-efficacy），齊瑪曼（Marc A.Zimmerman）進一步分析培力過程可分成三個層面來說：個人層面，要學習決策技能、管理資源、與他人合作；組織層面：要把握參與決策的機會、分擔責任、共同領導；社區層面：要擅用資源、開放的政策結構、對多樣性的包容。理想的社區培力，即是要在個人、組織與社區三方結合下，共同決策與執行，集思廣議，互相支援合作，才能由個人到社區皆達成既定目標。

作為一個希望深耕桃園的劇團，SHOW影劇團必然要先清楚自己的定位——我們不是一個只在社區做表演完就走的專業劇團，而是希望透過劇場、透過故事，藉由工作坊的人才培訓、社區經常性的巡迴演出、出版、咖啡館小戲節及其他活動等方式，嘗試和社區的居民及社區互動連結，去實踐我們所謂的「劇場培力」。我們的團員都不是為作戲而去號召專業人士參與，全是實實在在的在地居民，俱是素人，只要給予他們舞台，在他們身上都有無限的潛能可開發。

三、

然而，要正式實踐社區劇場的第二階段之前，可以再依據菲律賓教育劇場協會（Philippine Educational Theatre Association）累積四十餘年的工作經驗，發展出一套結合戲劇、舞蹈、音樂、繪畫、寫作等多元形式的社區劇場場實務方法而提出的O-A-O架構（Orientation-Artistic-Organistion）自我檢視：

> 取向性（Orientation）－社區劇場必須具有清楚的取
> 向，那就是：增進參與者的意識成長，包含個人層次、以及
> 社區的集體層次；它必須出自於民眾的需求，想要認識現實
> 世界、理解它、改革它。

美學（Artistic）—社區劇場必須志在培養社區民眾的創
造力，以及他們原始的想像力。從美學的角度來說，想開發
以民眾為主體的美學創造，從他們的物質、文化條件長出來
的美學價值。

組織（Organistion）—社區劇場必須啟動民眾之間的信
任感、開放性、敏銳度、分享與集體力量。

順著O-A-O架構，我們還可以更細緻的以4W來探索究竟我們
需要的社區劇場內容。

Who　　人—社區裡有哪些人？哪些族群？人口結構為
　　　　何？……。
What　　物、事—社區裡有哪些常發生的事？過去歷史發生的
　　　　事？有何特別產業、古蹟文物建築？……。
When　　時—社區居民的休閒娛樂時間傾向於何時？何時是社
　　　　區劇場工作坊進行的時間？演出的時間？……。
Where　地—社區劇場工作坊要在哪舉行？在哪裡演出？

當我們一一羅列、探索這4W時，社區的田野調查也隨之啟
動，也許可以利用繪製社區地圖、製作導覽手冊、攝影、影像紀
錄、訪談等方法，促進對社區的觀察與瞭解，並從中再去發現社區
居民關心的問題。

社區劇場成員經過第一階段劇場遊戲的催化，到第二階段凝聚
出共識，此時，劇場會成為表達意見想法的平台，想做什麼樣的戲
演出？目的為何？如何做？等技術問題便會一一浮現，但也會被
一一克服。

　　而在表達意見過程中，難免會有意見相左、爭執的場面出現，不過這一切都是必然，重要的是，每一參與者在對話過程中，都是抱持平等、客觀、尊重與包容的開放心胸，沒有誰可以用權力征服誰，沒有人可以當作意見領袖，也唯有如此才能成就團體合作與思考。

　　這種態度的背後，有其理論支撐，對社區劇場影響尤其深遠的就是巴西教育學家保羅・弗雷勒（Paul Frelire）的《受壓迫者教育學》。弗雷勒提倡提問式的教育來解放知識與權力，他強調：「教育即是自由的實踐（practice of freedom）──它與進行宰制的實踐之教育是對立的；它也不認為世界是一種與人們無關的現實。真正的反省，並不認為人是抽象的，也不以為世界可以沒有人而存在，而是認為人們是生活在和世界之關係中的。在這種關係中，意識與世界是同時存在的；意識既不先於世界，也不是後於世界而存在。」社區劇場在社區欲實踐的便是讓人變得自由開放，使每個人從被壓迫的窘困中掙脫，為自己爭取一個自我實現的機會，以批判思考的眼光審視生活的世界。

　　我們因此可以這樣說，社區參與的第一步，即是勇敢的發問，積極的與人對話。而對話，絕對不是像電視上那些政論節目自以為是的政客和名嘴那般針鋒相對，失去理性與客觀，僅是堅持既定的立場，意識偏狹無法容納他人意見。真正的對話，弗雷勒亦提醒過我們，「有了愛、謙卑與信心的基礎後，對話自然會形成一種對話間水平式的（horizontal）互信。如果對話（愛、謙卑與信心）沒有產生互信的氣氛──互信的氣氛可以使對話者在命名世界的行動中進入親密的夥伴關係──那就會造成一種矛盾。」愛、謙卑與信心皆是人的心理反應，理想的對話，用心理學的觀點來說，就是全然謙卑、包容地傾聽，再以同理心理解與判斷，然後做出適當的回應，即使是批評也不致讓人產生反感。

　　至於所有的對話是否一定要有結論，這並不是重點；重要的是
對話的過程中，彼此的啟發，以及對話結束後即使立場不同沒有交
集，依然能夠尊重彼此不傷感情。

四、

　　SHOW影劇團2010年開始進駐位於桃園市敬三街的「阿助那裡
咖啡館」（歸屬北埔里），周遭多為動輒三、四百戶的公寓大廈建
築，居民生活水平、教育素質都在中上，甚至不乏許多上流菁英階
層。各里或各社區大廈之間，雖然偶有藝文活動舉辦，可是多屬放
煙火式的短暫，社區居民缺乏歸屬感、精神生活層面欠缺、缺少故
事可敘說，對社區總體營造尚未有共識及長期發展之計畫俱是很普
遍的現象。

　　我們選擇「阿助那裡咖啡館」作為發展基地，不管是因緣巧
合，抑或是冥冥之中注定，總之這個空間是可以經營得十分有趣
的。這個咖啡館所在的區域很有意思，它是蓋在一片農地之上，咖
啡館外仍保有一片綠草坪，幾呎遠處還保有一個埤塘，以及數坪大
的農地，夏日還有蓮田可觀，和周邊的大廈形成強烈對比。能夠在
咖啡館常駐的意義，一方面可以突顯出桃園做為一個發展中的大城
市，文化必須從社區深耕，由點擴展至面，才能建構出城市獨特的
人文風景；另一方面是桃園還沒有人或團體嘗試過長期在咖啡館做
文化扎根，形塑出一個複合形態的社區咖啡館小劇場，定期有社區
民眾的演出，遂成為我們長遠的目標。

　　這一年多下來，我們在社區的工作，與其說是要看見社區的問
題，然後解決問題，倒不如說我們更想看見許許多多人的故事，不
論悲或喜，皆有真摯動人之處。倘若一個人的生命故事又具備正面
的能量，那麼這股能量因戲劇演出而擴散，這亦是劇場的實用價

值。其實，這也是SHOW影劇團創團理念所看重的，希望創造、挖掘生命中的感動故事，讓故事在社區交流，讓故事去映顯出人的問題、社區的問題、生活的問題；我們相信每個人都可以是說故事的人，因此讓參與社區劇場的成員去掏心掏肺敘說自己生命的故事，工作坊裡經常是歡笑與淚水夾雜，演出亦然。每每相擁哭過，我們會覺得變得更堅強一些，這正是戲劇可以洗滌人心、淨化靈魂的力量啊！

<h2 style="text-align:center">五、</h2>

第二輯收錄的文章，當然要有「阿助那裡咖啡館」的故事，讀者可以看見阿助這個率性十足的老闆現身，可以看見他在咖啡烘焙專業上可愛的固執，以及咖啡館和我們劇團結合的因緣。

我們團員林柚蓁、游哲訓側記2011年夏天「寶貝的遊戲劇場工作坊」的觀察心得，不難體會這群大小朋友和樂融融在一起創作學習的情景。

另外還有一篇我的文章，比較像一篇抒情散文表達了我對在劇場學習體驗的想法，文中也觀察記錄了一些團員加入劇團後的改變，那都是吸引我的故事所以書寫永記之。

參考資料

賴淑雅主編，《區區一齣戲——社區劇場理念與實務手冊》，台北：行政院文化建設委員會，2006

西村幸夫著，王惠君譯，《故鄉魅力俱樂部》，台北：遠流出版公司，1997

保羅‧弗雷勒著，方永泉譯，《受壓迫者教育學》，台北：巨流圖書公司，2004

Zimmerman，M. A. Empowerment theory : Psychological，Organi-

zationl and Community Levels of Analysis. In Rappaport ，J. &
Seidman ，E. （eds.）*Handbook of Community Psychology* ，
New York：Plenum ，2000

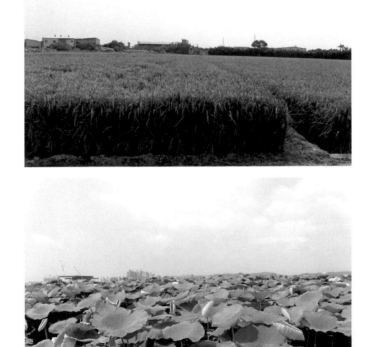

上／阿助那裡咖啡館附近的農地
下／蓮田

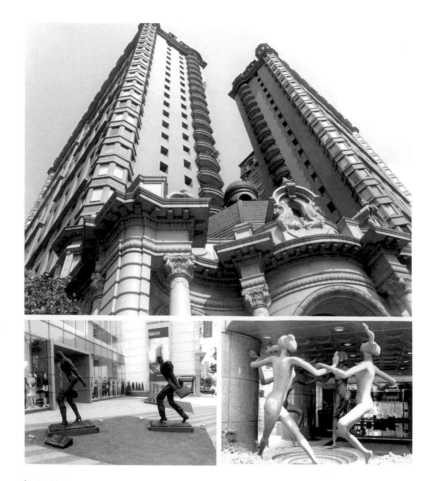

上／大樓林立的社區
下／社區大樓間的公共藝術

巷仔內e阿助那裡

文／陳義翔

　　阿彌陀佛耶穌基督觀音菩薩阿門
　　助人為樂心善好施唯一缺點嘴賤
　　那方有人烘焙咖啡粒粒精選用心
　　裡面有實粹取濃縮滴滴留心照應

　　假如你找得到「阿助那裡咖啡館」，你就可以在咖啡機旁看見一個香油錢的鐵罐，上面就寫著這麼一段話。阿助那裡不是廟宇，是一間感覺上有點孤僻的咖啡館，座落地點看似孤僻，老闆也是，但那都只是表面。去到那裡你可以與朋友一起飲用單品咖啡分享杯，也可坐在吧枱旁與阿助閒聊，更可一個人在裡面閱讀書籍或發呆，只要你願意，老闆不會觸碰與餵食。

　　假如你找不到「阿助那裡咖啡館」，網路地圖上找得到地址——桃園市敬三街213號隔壁，記住！是隔壁。（經緯度：25.022972，121.289262）

　　它就座落在滿是高樓大廈的巷尾，而這個住宅區的巷尾很奇妙，有著這樣一間咖啡館，館內、草皮佔地頗大。這間奇妙的咖啡館旁其實還有條小徑，而這條小徑能通往還未開發的片片田地，可

以勾起你我心中兒時的記憶，最後還能帶你看見一處桃園重要的水文化資產——埤塘。

走進咖啡館，當你推開門時，我想你會有一種清新舒暢的感覺，這種感覺像是一個大房間。

是的，一個大房間。阿助設計了一個巨大的吧台（大到可以躺在上面睡覺），閱讀區（專為閒人設計有個人沙發、閱讀燈以及只准放腳的沙發椅）、乒乓球桌（參賽者兩週統計一次分數，最後輸者要為咖啡館掃地、拖地）、還有劇團的排練場……自從2010年起每當進入秋季「咖啡館小戲節」就在館內搬演戲劇，我想，你是我的話，也會希望這是屬於你的大房間，並且邀請你的三五十個好友來聚聚。

始於經營，為存綠地

當我透過一杯咖啡與阿助結緣，分享了彼此的內心世界時，才知道原來這裡的一開始，只因為阿助想保留著這塊綠地。

我想不透，若是要保存一塊綠地為什麼要買頂級的義式咖啡機？直火烘焙（豆）機？然後固定星期二、四就是不開店……我心裡納悶，阿助，你到底是想什麼呀？你說啊！

漸漸的，我發現這一切來自於阿助內心的自私世界，這個大房間營造出來的就是他想要的生活模式；在這裡可以喝咖啡聊是非、閱讀小說與漫畫、乒乓球及其它運動……若有機會贏過別人，還可以讓人幫你打掃這個大房間，觀看演出談笑風生……這，真的是為了保存綠地嗎？

後來，閒雜人等陸續出現（意思是我想表明在這咖啡館裝潢時我已經出現，我已經出現！我是很早出現在這裡的人），這些懶人也一起配合著阿助的內心世界演出，漸漸營造出這裡的休閒氛圍，

在這裡，你可以找阿助或是其他人聊天，你也可以自己上網、看書、發呆、作夢……但，你會發現，原來參與演出的不只是人，連寵物也來湊一腳。

　　阿助這裡收留了一隻黑貓，因為全身黑，便將之取名叫宅急便。這隻貓是不怕人卻怕貓的野貓，因打輸架為了逃命而發揮不怕人的專長，跑到阿助那裡躲避攻擊，也因為客人的餵食，就這麼死皮賴臉地當起店貓住了下來。

另類聲色場所

　　若是你嚐了這裡的咖啡，讓咖啡的香氣打開了你的味蕾，不斷地在你的口裡回韻，你的專注力將會佔滿這裡的整個空間。

　　許許多多的人能夠在這裡藉由一杯咖啡，分享不同的生活、彼此的休閒娛樂，也或者是開心或不開心的事，因此聚集了許多不同屬性的人，他們愛聊生活，一起邀約去參加鐵人競賽、各類單車賽事的分享與車友的交會，感覺真的是很特別，但在你覺得特別的時候，阿助他又來了，他不時提供場地讓人舉辦一些很不正式的活動，例如：社交舞、K歌自彈自唱票選，也三不五時自己辦個烤肉趴或是火鍋聚會等等的常態活動，所以SHOW影劇團也在此，融入了表演藝術，讓這裡算是看起來更有文化氣息，秋天來阿助那裡我們正舉辦著「咖啡館小戲節」已成為口碑。

阿助這個人

　　我想，他是貼心的。

　　但你可能感覺他很陌生。

　　假如你真的想認識他，我想可以從這份獨特的MENU開始：

不含咖啡因專區：
高山脆梅（忽冷忽熱）
熱焦糖牛奶
熱抹茶拿鐵（不含咖啡）
熱可可（有種點冰的）

咖啡類專區：
卡布（死都不加糖）
熱拿鐵（無糖最好喝）
冰拿鐵
焦糖拿鐵（要甜點這個）
冬戀柯卡（香濃好味道）
espresso

單品專區：
夏威夷 Kauai
巴拿馬 Geisha
哥斯大黎加 Helsar
巴西 Yellow bourbon
印尼曼特寧 Iskandar
瓜地馬拉 Huehuetenango

其它雜項：
北台灣－內用150、外帶100。（看到這我心裡O.S：這到底
是怎樣，火大！）

從這份MENU上面我想我們可以了解到，他很難了解。

　　在咖啡館裡有鐵罐香油錢、詭異的MENU、還出品創意掛耳包（還配合婚喪喜慶、過年過節以及中元普渡設計掛耳包），送禮自用兩相宜，你一定會忍不住來一包，這種感覺很難形容。

　　除了咖啡之外，我想你還是可以看見他正常的模樣；但還是脫軌，不正常，也或者是說：你跟我都不正常，只有他正常。因為他灑水、澆花、種花、割草、玩超鐵、騎單車、到處旅遊攝影（找奇怪的理由不開店）、在店裡展覽自己的攝影作品、廁所裡貼「你給我尿準一點」、需要很細心的用直火烘焙機烘豆子不能離開（不理客人要不要點咖啡），以上這些，我想，他才是正常的人。

社區型態的藝文中心

　　自2008年開始跟阿助「結下樑子」後（我創團他開店），他允許劇團在此寄生，我們也如他所願像隻寄生蟲一般，開始繁殖、蔓延至周邊鄰里社區、展開表演計畫打破桃園劇場界的僵局，開創桃園第一個以小劇場形式的演出，營造出生活美學並融合多元表演藝術，藉由咖啡館及劇團開設的工作坊以創造、挖掘生命中愛與感動的故事在這裡萌芽演出，舉辦「咖啡館小戲節」，讓桃園的民眾素人們可以透過劇團的培訓加入劇團，激發各階層民眾Loving drama performance，show出影響力，讓大家看見不一樣的故事、不一樣的感動、不一樣的你和我，這裡已不是單純的咖啡館，很複雜卻又相當的單純，這裡不斷的在創造故事，這裡有屬於你和我，還有，阿助那裡的故事，將一直說下去……

跟著孩子看見在飛的駱駝

文／林柚蓁

　　秋天了！氣候漸入涼爽不再燠熱難耐，路上輕風貼身伴隨，可以說是浪漫的季節，但也有可能因為眼見落葉紛飛而使人心情隨之低盪，所以也說秋天是憂鬱症狀較易出現的時候。

　　共事夥伴今天沮喪地說道：「每天都做一樣的事，工作是這樣枯燥乏味，包括生活也是，全都一成不變地令人煩悶……」，長她多歲的我激勵式的回應：「都是這樣的啊！你看所有的物種不都進行並經歷著重覆，花開了即謝，蟲蛹蛻化後雖是美麗的蝴蝶，但也忙碌地將花粉傳送各地，況且她們的生命都如此短促；而妳是如此年輕又可愛，可以接觸的人事地物又那麼多，人生如何解註全憑妳的意識與想法，妳看小朋友們不是常常玩著相同的遊戲卻仍嘻笑不停。」她笑了！這個濃濃孩子氣性格的女生，圓潤的臉龐頓時變為一朵綻放的向日葵。

　　2011這個盛夏我非常幸運也很幸福，SHOW影劇團讓我在八月擔當親子工作坊的助理工作，而我本身也繼去年後，再一次的參加社區劇場的培訓課程，幸福的是跟十三個小孩子度過一個很忘我、很盡興、很歡樂的暑假，而在這段幸運的日子裡我遇到了多位想法很新穎、態度很熱情、行動很積極的成人學員。

　　安安（陳亭安）及芳芳（魏辰芳）這對表姊妹都剪著妹妹頭，身型個頭都差不多，也都像是她們最喜歡的偶創作課程裡的玩偶

「卡哇伊」，手牽手走入了這個是非世界，而她們永遠開朗地處在她們的遊戲王國裡，我就是待在旁邊也感染了這份快樂！

黑麻糬（蔡宜倫）就像他的綽號一樣，非常的靈活也很耐人尋味，不管在臨場反應或是肢體開發上，而在同組集體創作時，他就像是個很提味的食材，讓他們的「菜色」更增色不少；歡歡（蔡宜儒）和雪碧（魏辰珊）已經到了要在意別人眼光、無法全然做自己的小四、小五年紀，但所有課程裡我看到她們都玩到超投入、笑得很燦爛；而這五個小朋友是馬氏三姊妹的小孩，在教室內我常常看到每對母子（女）與兄弟姊妹間就這麼相視而笑，深刻感受到她們家庭關係的緊密與美好。

Dora（姚宜廷）不過要進入小一就讀，我非常驚訝於她的勇於表達且口條清晰，而其自主思考已然建立，甚至邏輯觀念也不錯，在繪本朗讀的那堂課時，我更發現她認識的國字已經非常多了，而我最喜歡她們這群小孩子的原因是她們的善良與體貼。

那天廖健茗老師要求學員每三人一組，就現有的素材去創造一隻動物並合力劇情演出，Dora和草莓（邱恩婕）、蚊子（溫子晴）要共同設計出一隻會下蛋的母雞，她們決定由Dora扮演母雞，其間要把鳥嘴黏在臉上，蚊子和草莓不斷地用她們的娃娃音關心著Dora：「妳這樣會不會痛，可以呼吸嗎？」而蚊子是個手腳都很纖細的小女生，而她的心也很脆弱，有次因為跟媽媽的意見相左，就靜靜地坐在角落默默地低下幾滴眼淚，當然沒多久又回到媽媽的懷裡了。

其實小孩的心都很脆弱容易受傷，但也容易再回到這個現實的世界，給周邊一個新的機會一個微笑。可可（張德于）就是這麼天真的小孩，她在課堂裡不一定跟所有的學員以言語互動最頻繁，但為何在每個遊戲的進行、每個動作的創作時，我眼裡盡是可可那個最自由奔放的身體，無限度的擴張與延展，後來課後觀察到她是一

個非常喜歡動物的小孩，所以她也很能模仿動物的叫聲；而草莓（邱恩婕）也是一個身體彈性頗佳、手腳敏捷的孩子，她跟全程列席旁聽的她弟弟──四歲的西瓜都是更擅長以身體語言替代口語跟外界溝通的小孩，我到課程結束時還不能讓西瓜完全卸下靦腆與我自在互動。

這世界何其大又如此小，可可在劇團的「寶貝遊戲劇場」遇到了她的同學樂樂（廖昱翰），除了媽媽在身邊以外，課堂上還多了認識的人讓害羞的他們更安心了，小水泡（廖怡琇）他們廖氏姐弟也是我的鄰居，假日時曾跟她們一起玩樂過，收過他們親手繪製的卡片，他們也跟我分享過糖果餅乾，所以人的天性願意給予也相信愛的。至少在小孩身上我看到如此，包括他們童言童語的讚美都是善的表現吧！

藍星（卓世瑜）是個陽光型的女生，她很喜歡交朋友，卻因為代表國小足球校隊東征西討（八月還遠赴內地比賽）而無法完成參與學習，弟弟卓世易也是足球隊的。真好！卓氏父母及同安國小培育出為國爭光的運動人才，而我相信喜歡運動的小孩個性豁達樂觀，面對挫折應該較能調適。

雖已入秋且近白露時節，日光依舊明亮廣佈，而投射在每個物體的影子是這般的美麗，如果有人說一生中的景貌與遭遇猶如行走於荒漠沙地上，而我們這等人生流浪旅者始終相信明日天亮後又有太陽照亮著我們，我們必將繼續走下去，祂將引領我們走往沙下流動的清溪！如果乾涸的心靈因為找到了生命中的綠洲而備感富足，請別忘了這一路上那些犧牲了的駱駝，而我們該感謝周邊那些自願是駱駝角色馱背著我們負擔的各個貴人，他們是生養我們的父母、學生階段的老師、所有經歷中幫助過我們或承接了我們某段失誤的那些人，甚至是過去的自己。

　　起風了！回歸純真本我的自己跟旁邊的伴侶說：「要起飛了，請放心不擔心！我們都會對自己的生命負責，即使迎面而來的風向變化難測，但我們具有天生的創造力啊！會調整自己輕鬆應對。」自在快樂啟程去。

感受劇場裡愛的力量

文／游哲訓

SHOW影劇團第二年辦工作坊，這也是我第二次參加工作坊。

兩年的心情不太一樣，因為擔任的角色不一樣，去年只要乖乖當個學生就好了，今年我有兩個角色，一個社區劇場的學生，另一個則是親子劇場的助教。剛聽到自己要當親子劇場助教的時候嚇了一跳，因為我完全沒有當過助教的經驗啊，感覺自己根本無法勝任，但經過團長一番勸說之後，還是硬著頭皮上了！

雖然一開始豆芽助教我也跟剛上小學一年級的小朋友一樣很生澀，但是還好各位成員都很好，讓我一下子就可以和大家一起玩耍。

印象最深刻的是，有一次健若老師教大家在一張紙上畫出一張臉，嘿，老師有多準備材料，於是我這個幸運的助教也可以跟大家一起做（我畫了一張狗臉），然後把這張紙撕成四個部分：頭髮、眼睛、鼻子、嘴巴。接著呢，要有禮貌的問問其他同學：「他叫×××，請問我可以跟你交換頭髮嗎？」然後同學都超好的，都說：「好！」（事實上也不能說不），經過四次的交換之後，嗯，我吸了一大口氣，我的狗臉不見了，變成的是……呃，我們暫且叫她「愛漂亮小姐」好了，她有美麗的長髮，男人般的雙眼，可以吸到超多空氣的大鼻子，還有一張微笑的大嘴，唉，雖然我的狗臉被分成四半被貼在其它怪怪的臉上，但是能換到長的這麼有「創意」

的小姐，可能也算是一種福氣吧……（至少不是只有我的那麼有「創意」！）

後來老師教大家做偶，這大概是我最不用功做助教的一次，因為我用功在做我的偶……不過，各位學員們的作品還是會不斷的吸引我的目光，幾塊布，剪、剪、貼、貼，哇，瞬間出現了各種表情的偶！每個偶都超有個性！我低下頭來看我自己的偶……ㄟ，根本就遜掉了，哈哈。我只能說啊，各位親子劇場的小朋友們想像力真的是無限，在這邊──說的誇張一點──我覺得我靈感庫的庫存量突然爆增，這感覺真是，超爽的啊！

在親子劇場裡，我感受大人與小孩們不斷散發的那種快樂的氛圍，這多溫馨！多可愛！我覺得超幸福（大概就跟吃到超綿密的重乳酪一樣）！

至於星期五的我，不是豆芽助教，只是社區劇場工作坊的一個學生，說實在的，當學生容易多了，不用像當助教隨時要「示範！」（各位老師我並沒有怨言），而且在社區劇場的另一個福利呢，就是我可以當個小小孩，哈！我覺得當小孩的其中一個福利就是可以犯點無傷大雅的小錯，像是討論劇本遲到，眾同學們還允許我去買晚餐，真是太感動了！

回到正題，我覺得在社區劇場上課，最棒的就是可以聽到各式各樣的故事。社區劇場嘛，大都是有許多社會經驗的人參加的，在這邊所聽到的分享，是我在同儕之間都聽不到的，我想這是為什麼我喜歡跟年紀比我大的人在一起，在他們身邊，我總覺得我學到好多東西。

不管在哪一個工作坊，我都覺得很快樂，我想這是因為劇團營造的社區劇場裡面充滿愛的關係吧，愛，總是令人感覺有力量，有信心，然後又有足夠的能量，繼續往前，完成夢想。

最初最美的相遇
——寫在2011年「社區相招來搬戲」系列工作坊之前

文／謝鴻文

1.話說從頭

去年2010年底當提案獲得信義房屋社區一家肯定那一刻開始，心裡一直想著，也該寫點加入劇團後的心得了。

一拖就半年過去，此刻來寫，恰好可以為夏天即將來到的「社區相招來搬戲」系列工作坊作點說明與期許，同時回顧過去這一年的行跡。一方面再勾起舊團員的記憶，加深團員的共識，另一方面召喚新成員在這個夏天與我們相遇。

嚴格說起來，去年夏天之前，劇團只有團長義翔、執行長美齡（本來她的身份是藝術總監，原執行長另有其人，可是執行長卻似乎沒放心思在劇團）、秘書麗鳳三人而已，因此劇團前兩年談不上有組織經營，有的只是打游擊式的活動與接案。

我是在一月初識義翔，覺得他頗有想法、熱忱，想在桃園劇場界拓荒的那種使命感很強烈，我很快答應加入劇團幫他推一把。但本來沒有想接任何位置，可是拗不過義翔幾次誠懇真切的電話長談，外加一次在文化局附近喝咖啡的結果，遲到四月遂點頭允諾接下藝術總監一職，美齡才改成執行長。我完全「撩落去」之後，於

是劇團的組織架構浮現、發展方向確定、年度例行計畫出爐……，義翔、美齡和我，真的成了「三個臭皮匠勝過一個諸葛亮」。

我們三人同心打造的第一個活動即是桃園縣政府文化局社區培力計畫「城市‧咖啡‧遊戲小劇場」，系列活動「來劇場Show一下工作坊」在不到一個月極倉促的時間內宣傳招生，且順利開課成功，真是老天爺的庇佑，也多虧社區居民熱情相挺，值得感恩。

2.感動延續

「來劇場Show一下工作坊」是以社區劇場的精神理念在進行，從七月第一堂課開始至八月底工作坊結束，還記得最後一堂課，因為颱風外圍環流影響，傍晚起下著滂沱大雨，但夥伴們依然興致高昂，照樣出席，熱烈的討論著演出劇本及舞台佈景設計等事宜，然後全心投入準備九月的「咖啡館小戲節」演出。

對大部分夥伴來說，這是生平第一次演戲，勇氣克服了緊張、熱情抵抗了排練時間不足的焦慮，說出自己生活中感動的故事的真誠，取代了劇場專業的分工要求，我們是完全的融合在一起的，才會有演出完大夥哭成一團的感動與喜悅時分。

那感動與喜悅的剎那，更值得欣慰的是，夥伴們皆願意讓它延續不息，所以我們終於留下了第一批正式的團員：尚娟、貞子、荳荳、柚子、雅君、富美、美貞、豆芽和宸偉，他們開始用心、不計酬勞的為劇團、社區貢獻，之後我們開始有了巡演、有了「青少年劇本創作工作坊」、有了《騷動：青少年劇本集》出版……，看見大家的活力與生命力釋放，每一個笑容裡都是無私，那麼的純粹動人。

想起柚子去年在參加工作坊之前，剛辭了工作，出走去西藏，經歷了一趟身心平靜的洗禮後回來，正在重新尋找人生的目標，更

重要的是找尋對自我的一份肯定。記得「咖啡館小戲節」時，她年邁的父母也都親臨觀賞，演出後也被邀請上台分享心得，雖然兩老話不多，可是從他們淚光盈盈的眼中，我們看見了他們的驕傲與感動。

宸偉高職畢業後並未再升學，在餐廳工作，誤打誤撞來參加工作坊，從此奠定他的人生方向，決定來年再升學考戲劇系。彼時他還剛經歷情變，卻在戲劇中找到真愛，重振了勇氣。他說為了演戲沒有女朋友也沒關係，這已成了團裡的經典台詞。

豆芽似乎背負來自家中父親巨大的壓力，劇場成了他解脫自在，重拾快樂的地方。已是大學生的他，每回從嘉義學校回來到劇團，與人見面（尤其是跟柚子）常會是一個大大的擁抱，你便明白他在這裡找尋到了什麼，是一股很安定的愛的力量。

苙苙許多年前，曾是桃園一個已解散的「ㄚㄚ兒童劇團」團員，再投身劇團，讓她有種青春永駐的開心。她的口頭禪是：「我很愛演。」這種熱情很容易感染人。

雅君從一個平凡上班族與媽媽的角色脫身，她說戲劇讓她的生活多了更多樂趣與驚奇。她還把女兒安安帶進來劇團參與工作坊，看她們母女上課時眼神交會的信任與關愛，也間接促成我們今年想增加親子組的工作坊。

和雅君相似的還有美貞，她是更忙碌的主管階級，可是下了班，也盡量排除加班，帶著女兒瑄瑄一起來劇場紓壓。看瑄瑄和安安情同姐妹的玩在一起，而且對表演都有股熱忱，也因此成為劇團日後演出小孩角色的固定班底。

這些人的故事收藏在記憶裡，那是怎樣的因緣促成我們的相遇？我想起席慕容〈一棵開花的樹〉，這是我極迷戀的一首詩：

如何讓你遇見我　在我最美麗的時刻　為這
我已在佛前　求了五百年　求　讓我們結一段塵緣

佛於是把我化做一棵樹　長在你必經的路旁
陽光下慎重地開滿了花　朵朵都是我前世的盼望

當你走近　請你細聽　那顫抖的葉是我等待的熱情
而當你終於無視地走過　在你身後落了一地的
朋友啊　那不是花瓣　是我凋零的心

　　將這首詩解釋為對愛情的渴盼，是不會有疑慮的；但我更想把
這首詩詮釋為人世間所有人與人的相遇，愛不僅只有愛情，還包含
更多。我為何認識A而不是B？面對這個問題，常常我是不科學的
相信──就是緣分，就是前世種下的因，B只從我面前走過，但A
曾停佇我面前，也許A跟我買了一幅畫、跟我問路，或者只是對我
回眸一笑。百轉千迴的人情世變，今世我們又相遇了，一旦是美麗
的相遇，就讓我們珍惜。

　　當團員們的生命故事，和劇團交會在一起；而劇團又和社區連
結在一塊，即使一直處於經濟匱乏，沒有長期贊助的窘境中，我們
仍然一步步向前，我們一直誠摯期盼，會有更多人進到劇場來，與
我們分享他的故事。

3.讓戲劇的魔力在生命中發生

　　去年「咖啡館小戲節」演出非常成功，且大受好評。2011年即
將展開的「社區相招來搬戲」規模擴大，我們設計了三個分別針對
親子、青少年、社區成人的工作坊，我已經迫不及待預想九月「咖
啡館小戲節」會再一次被感動，今年我一定會記得預備手帕的。

　　一轉眼，柚子她們都變成舊團員，我不敢妄下斷語說戲劇就是她們未來人生安身立命之所在，但我可以確定的是這當下她們真的很快樂，如果你不經意看過柚子會在發呆時不自覺露出的笑容便會知道。

　　這便是戲劇的魔力。

　　也許你很久沒有與人擁抱，在劇場裡可以找到擁抱的溫暖。

　　也許你很久沒有開懷大笑，在劇場裡可以放肆的把壓抑笑出來。

　　也許你很久沒有感動流淚，在劇場裡可以找到眼淚的出口。

　　我們不是要訓練專業演員，我們想要用戲劇作媒介，邀約更多朋友體驗戲劇、推廣戲劇藝術、讓戲劇為你表達你想說但不曾說過的事、表達你想做但不曾做過的事，這是一個夢工廠，來孵夢的人都可以得到祝福。

第三輯　創造我們的故事

導言

文／謝鴻文

　　順利完成第二階段劇場培力的社區劇場成員，此刻我們已經可以看見他們身上散發的光，看見他們不再畏懼害怕用身體去表達想法，看見他們因為平等對話、溝通理解而產生的源源不絕創意，還有對社區、土地認同的愛。

　　這時，就能進入第三階段：創造我們的故事。

　　從未寫過劇本的成員可能發出求饒的訊號，年紀較大不太會寫字的成員也不避諱說自己不會寫。但這都沒關係，因為我們會利用集體創造的引導，讓每個人敘說自己的故事，再合力將故事組織起來。

　　故事的起點，在社區劇場完全不需要仰賴靈感。只要我們稍微靜下心，仔細凝視生活周遭的人事物，仔細審視一下自己的記憶，故事就會跳出來。

　　若要再指引較明確的方向，故事的取材可以有以下幾個來源：

　　神話傳說：社區裡有沒有什麼神話傳說？
　　歷史故事：社區裡有哪些名人軼事？或開發史上可歌可泣的
　　　　　　　故事？
　　歷史建築與古蹟：社區裡保有哪些歷史建築與古蹟？其背
　　　　　　　　　　後有何故事？

自然景觀：社區裡的自然景觀，含蘊的生態，可以發現哪些
　　　　　故事？

人文產業：社區裡有什麼特別的人文產業，製作的過程、技
　　　　　藝的傳承、老師傅的身上會發現什麼故事？

鄰里生活：社區裡的生活，每天從食衣住行育樂各方面去察
　　　　　覺，會找到哪些故事？

　　當我們從中擇一，接下來就是再次啟動平等對話、溝通理解，
同時把自己的生命故事帶進來，尋找和前述六個方向的故事題材作
連結，把記憶寶庫打開，一個故事大綱便能慢慢想出來，再沿著大
綱的骨架，一一填入有生命的角色、對話、情節、事件。

　　SHOW影劇團的社區劇場推廣工作，大致上有兩種途徑，一是
受邀進入某個社區，例如桃園縣觀音鄉保生社區、金門縣政府文化
局「社區劇場種籽教師培力營」、桃園縣龍潭鄉中正社區發展協
會、桃園縣桃園市三民里……，這些邀約的單位有公部門有民間，
有的在城市有的在鄉間，各有不同地域色彩與自然人文特色，和他
們工作大大增長了我們的視野。

　　不過，這種受邀的合作模式有一個很大的缺點──無法長期耕
耘。一旦該單位面臨無經費，或主政人事變動等因素，社區劇場的
推展便會畫上休止符。台灣諸多地方的社區劇場其實也都有相同的
困擾，因此要如何持續，也是社區劇場實踐第三個階段必須慎重面
對的問題。一個地方的社區劇場一停，一切歸零，若干時間之後要
再起爐灶，需要費更多的心力才行。

　　我們劇團的社區劇場推廣工作第二種模式，即是從2010年起進
駐位於桃園市敬三街的「阿助那裡咖啡館」，以此為基地，開始我
們的社區劇場築夢計畫，此舉在桃園尚屬空前，但願不是絕後。

　　依照我們的計畫，每年寒假與暑假間會先舉辦工作坊，寒假的工作坊性質比較不一定，暑假的工作坊從2010年只辦成人，因為大受好評而在今年擴展成親子、青少年和成人三個不同族群對象的工作坊。

　　工作坊結訓之後會在每年九月間舉辦「咖啡館小戲節」中演出，「咖啡館小戲節」時觀眾票選出來的最受歡迎戲碼，之後還有一整年的各社區巡演。我們期盼這樣持續不間斷的工作模式，會讓戲劇生活化的貼近社區民眾，想參與表演或想看表演的人，隨時有機會達成願望。

　　第三輯收錄的劇本，都是SHOW影劇團成立以來的社區劇場成果。要特別提的是〈埤塘邊的嘆息〉這齣戲，這是我們覺得桃園的社區劇場非常需要呈現的一個主題——埤塘與水文化。桃園台地溪流短急，先民開墾此地為了克服自然缺憾，利用地形緩降的特色，廣鑿蓄水池塘，以供農作灌溉。

　　《桃園縣誌》說：「埤者，昔亦稱陂，儲水之工程也，或於高原鑿挖築堤儲存雨水，或導圳流儲水，以備灌溉，故名。」由此不難想見先民開墾之艱難。桃園縣的埤塘日治時期曾有記載多達八千多個，號稱「千塘之鄉」。埤塘既然是人為，而人的活動其實就是文化的累積，所以說埤塘見證桃園的文化，應是不容置疑。以最有名的龍潭陂（今南天宮所在的龍潭觀光大池）為例，是桃園縣內最早開鑿的埤塘，文獻記載成於清乾隆十三年，不僅替客家族群落地生根打下基礎，也提供了豐富的養份延續著客家文化。

　　其他著名的埤塘，像大溪頭寮大池、八德霄裡池等，都是與人共生，呈現出桃園特殊的人文風情與自然景觀。更值得一提的是，目前已瀕臨絕種的國寶級水生植物——台灣萍蓬草，原生地即是桃園。想想一口池塘，不只孕育我們，也生養著許多生命，合為一個

　　共榮的有機體。埤塘在舊時還提供許多娛樂休閒功能：釣魚、摸
蜆、游泳……，是桃園常民記憶不可磨滅的一章。

　　隨著工商業發展的土地開發，加上桃園大圳、石門大圳等水利
工程竣工，蓄埤塘灌溉農作的功能被取代，愈來愈多埤塘荒廢或被
填平，現在桃園僅存一千多個埤塘了，埤塘文化的永續，已成為迫
不及待的事。

　　未來我們的社區劇場仍有諸多議題等待發掘，我們的故事未
完，還會繼續寫下去。

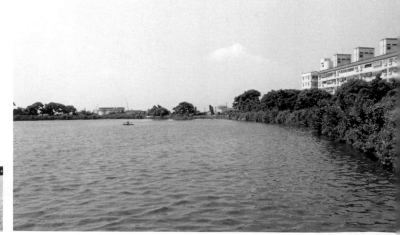

埤塘邊的嘆息

編劇：張麗雪、吳凱廸、游哲訓、
　　　郭裔欣、林柚蓁、林富美、
　　　黃雅君、鄧淑文、林麗芬
劇本指導修訂：謝鴻文

人物：

阿土嬸

阿勇

阿榮

阿琴

阿順伯

阿順嬸

志明

春嬌

宥宥

..
場一
..

△音樂進。舞台背景是一面白布，以投影呈現埤塘景像。有白鷺
　鷥、蜻蜓緩緩飛過埤塘水面，水中還有魚兒悠游。

△旁白：埤仔水靜靜流，流過桃仔園的土地，流過咱的心……。音
　樂淡出。

△阿土嬸清晨散步見到了阿順伯、阿順姆。

阿土嬸　阿順伯、阿順姆，恁嘛出來運動喔！

阿順姆　透早起來要出來走走咧，運動運動身體才會健康，咱俗
　　　　語說欲活就要動。

阿順伯　啊！聽說這個埤塘快要埋起來蓋大樓，以後我們都不曉
　　　　得要去哪兒散步啊！

阿土嬸　夭壽喔，這些起厝的人真正無良心！厝價一直漲，想欲
　　　　買厝的都買不起，有錢的人愈有錢，沒錢的人愈沒錢，
　　　　只能在彼「哈」，那些人真正是「坐著的人毋知站著的
　　　　人艱苦。」

阿順姆　像阮団拼死拼活想要買一間厝，到今嘛都買不起！

阿土嬸　那些夭壽的建商喔！足沒良心，像台北信義區的地價一
　　　　坪喊到好幾百萬，阮兒子是經理也買不起！真正是「人
　　　　二腳，錢四腳，仙逐都逐袂到。」

阿順伯　時間差不多了，我要去載孫女上學，該回去啦……

阿順姆　傍晚再攔來講。

場二

△阿土嬸自己在家裡吃著簡單的早餐，愈吃愈稀微，吃著吃著眼淚
　就掉了下來……

阿土嬸　想當初，阮兜嘛真熱鬧，阮的団仔讀冊攏足敖，為著乎
　　　　他們讀冊，佮阮老仔四界去甲人借錢，人說「會讀冊的
　　　　是憨父母，袂讀冊是憨弟子。」沒想到，等到団仔栽培

　　　　　到做經理，做主管了，本來想說可以享福啊，老伴煞先
　　　　走啊，害阮孤單一個人過著苦日子。

△長子阿勇拉著行李箱進場。

阿土嬸　　阿勇啊！汝要去美國芝加哥，聽說那邊冬天都會落大
　　　　雪，汝要穿卡燒吔，毋通感冒喔，真的沒法度過生活要
　　　　卡電話轉來喔！

阿勇　　　媽，不用再講了啦，我都知道了啦，再不出門飛機就要
　　　　飛走了！

阿土嬸　　國際電話錢真貴，汝要常常寫批轉來喔。

△阿勇拿著行李下場，阿土嬸回座位發呆出神。電話鈴聲響，阿勇
　旁白，表示還想繼續留在美國打拼。

阿勇O.S　媽，我得到博士學位了，學校要留我下來做研究工作，我
　　　　想留在這邊看能不能拿到綠卡，以後在這發展更方便。

△阿土嬸不知道要做何反應，只能嘆氣。

阿勇O.S　喂——喂——媽！妳有沒有再聽，好了，我要去忙了，
　　　　有空再打給妳。

阿土嬸　　能夠生团身，袂當生团心。（掛電話，定格）

△次子阿榮上場，他在台北銀行工作剛升上襄理，拿禮物回來探
　望母親。

阿榮	媽,我升襄理了!不過以後,我會更忙,就沒辦法常常回來看妳了。這個人蔘給你補身體。
阿土嬸	你自己身體顧好就好了,買這無采錢!
阿榮	反正現在我有賺大錢,這一點小錢不算啥。

△阿榮此時電話響起,是公司打電話來,阿榮走到一旁接電話。

阿榮	嗯,是,好,我馬上回去處理。(轉身對母親說)媽,我要回公司處理公事了。
阿土嬸	汝才轉來一時,隨欲走喔?阿榮,有空常回來喔。(跟著阿榮走到門口)
阿榮	好啦!好啦!我要走了。(下場)

△阿土嬸又失落的坐回椅子上。
△么女阿琴是職場女強人,一身俐落的套裝進場。

阿土嬸	琴啊,汝的男朋友俊男這次怎麼無佮你鬥陣轉來?
阿琴	誰要跟他一起回來!
阿土嬸	恁是攔冤家是否?

△阿琴委屈哭了。

阿土嬸	是按怎汝不就說……
阿琴	他劈腿了啦!
阿土嬸	啊啥米是劈腿!(想了一下)喔,我知啊啦,是不是像電視講的有小二?不是,是小三?哼,沒眼光!汝大家看,阮這個查某囝臉蛋是臉蛋,身材是身材,智慧是智

慧，能力又不比別人差，現在是公司的主管，是伊沒福
氣！這款查甫，沒什麼好為伊傷心的！阿母乎你靠！

阿琴　　　我不甘願啦！

阿土嬸　　（為阿琴擦眼淚，邊說）憨查某囝，好啊，莫哮。

場三

△阿順伯先送孫女至學校上課到校門口。

阿順伯　　你要乖喔，要聽老師的話喔，下課阿公再來接你喔！

孫女　　　阿公掰掰。

△孫女下場，阿順伯轉回家裡，阿順姆在吃早餐。

阿順姆　　緊來呷粥，涼了了啊啦。

△兒子志明和媳婦春嬌上場一起吃早餐。

阿順姆　　最近水果生意好否？

志明　　　不錯啦，春嬌有去上政府的產業行銷課程，所以有在做
　　　　　網路行銷，公司行號的人就會一起來團購。

阿順伯　　啥叫做團購啊？

春嬌　　　我們就在電腦上做廣告啊，人家看到了，就會一起跟我
　　　　　們買水果。

阿順姆　　啊！這麼厲害喔，電腦也會賣水果喔！

阿順伯　　你們若是做得順利就好啦，若要人手幫忙就要說。

△志明點頭道好，看報紙看到埤塘要改建的消息，跟父母親說這
　個消息。

志明　　報紙說我們附近那個埤塘要填平改建，昨日有一個老人
　　　　說要去那自殺給建商看，還好急時被阻止了。
阿順伯　唉！那個老人就是住我們對面巷內的水昆伯，埤塘是我
　　　　們桃園的特色，清朝時來開墾的祖先，挖埤塘存水灌
　　　　溉，記得以前，我牽牛去打水，種稻都靠這口埤塘。我
　　　　靠這口埤塘水把你養大的，想著你小時候都不愛讀書，
　　　　常常去埤塘抓魚游水，有一次還差點淹死。
志明　　我都不記得了！
春嬌　　原來你小時候也這麼皮喔！難怪小孩子的脾氣都跟你
　　　　一樣！
阿順姆　埤仔不僅可以玩水，卡早也可以在埤仔洗衫，佮厝邊隔
　　　　壁開講。
志明　　原來我是給埤塘養大的，如果這個埤塘不見了，也是
　　　　很可惜！
阿順伯　以後我們沒地方去散步囉！政府或是建商應該蓋一個公
　　　　園來補償我們！
阿順姆　唉！靠政府或是建商，不如靠自己啦！歸氣阮厝邊頭尾
　　　　大家作夥找一塊地來種樹蓋公園，也可以作環保呢！恁
　　　　緊呷呷落，等會好去開店。

場四

△阿琴帶著媽媽去台北血拼吃大餐，兩人上場大包小包提著百貨公
　司的購物袋。

阿土嬸　汝今日怎會沒上班，帶我出來開這呢多錢？

阿琴　　我心情不好，請特休花錢開心嘛！

阿土嬸　到底是啥代誌乎汝心情不好？

阿琴　　我同部門的同事，沒事講一些有的沒的，說我和董事長
　　　　有關係才能升遷這麼快，真氣人！

阿土嬸　沒要緊啦，同事做伙大家好來好去，替別人留後路嘛是
　　　　替自己留後路啦，忍一下就沒代誌了。

阿琴　　你都叫我忍！叫我忍！每次都叫我忍！我就是嚥不下這
　　　　口氣啦！

阿土嬸　好啦，錢胡白開爽快啊，心情有卡快活無？

阿琴　　媽，走這麼久了，妳腳會不會痠，我帶妳去前面那家五
　　　　星級酒店吃下午茶。

阿土嬸　像人家那個什麼貴婦吃五星級酒店喔？

阿琴　　難得帶妳來台北，帶妳去體驗一下。（母女倆下場）

場五

△阿土嬸在家打電話給阿榮。

阿土嬸　　　阿榮啊，汝不是說這禮拜六要回來？

阿榮O.S　　母啊，我沒閒耶！我不能回去給妳過生日了，禮物我明
　　　　　　天叫快遞送回家給你，是很貴的冬蟲夏草，妳要吃喔！

阿土嬸　　　汝若沒閒，就免啦，事業較要緊啦。

△阿土嬸換打電話給阿琴。

阿土嬸　　　琴啊，汝禮拜六要記得轉來喔？

阿琴O.S　　母啊，我這幾天都要加班，不能回去了，啊對啦，我
　　　　　　有收到大哥的e-mail 吶，說最近金融風暴，美國股市大
　　　　　　跌，機票漲很多，臨時決定沒有辦法回來了。

阿土嬸　　　啥……請裁啦！

阿琴O.S　　母啊，失禮啦，我現在要忙了，不能再講了啦，先祝妳
　　　　　　生日快樂，再見喔。

△阿土嬸把鍋子拿起來，米杯拿著，自己落寞地煮飯……。歌曲
　進。（鳳飛飛〈心酸酸〉）

場六

△舞台背景如場。白布上投影有烏雲飄聚，有一道閃電。
△雷聲響。

阿順伯　　（邀阿順姆）傍晚涼涼，要出去走走嗎？

阿順姆　　好像欲落西北雨啊，猶攔欲出去喔？

阿順伯　　趁還沒下雨，趕快出去埤塘那走走一下。

△阿順伯、阿順姆倆人先下，他們回到埤塘邊，又巧遇阿土嬸。

三人說　　又攔拄到啊。

阿順姆　　阮甲你講，今嘛時代真進步，阮囝早上講電腦嘛會賣
　　　　　水果咧！

阿土嬸　　恁囝有好才情，生意愈做愈大。

阿順姆　　無啦無啦，無應望伊賺大錢，一家伙子住鬥陣平安快樂
　　　　　就好啦！人講平安就是福！

阿土嬸　　唉！過去恁欣羨阮兜囝仔敖讀冊！今嘛換阮欣羨恁全傢
　　　　　伙住做夥，熱鬧滾滾，都不像阮孤單老人，一個人在
　　　　　家足稀微。

阿順伯　　不會啦，妳家每個孩子都那麼有才華，聽說妳美國那個
　　　　　兒子這禮拜天要回來？

阿土嬸　　要不是阮要做七十歲大壽，伊敢會要帶他的老婆和孩子
　　　　　回來給阮看？講好欲回來，結果又……

阿順姆	（急插話）喔，難怪昨天看到汝提的大包小包，買的那麼豐盛喔！
阿土嬸	不是啦！那是阮阿琴帶阮去台北血拼啦！
阿順伯	妳家阿琴算孝順耶！
阿土嬸	飼這些囝無效啦，講好的事情攏騙咱這款老伙，阮做父母的疼囝長流水，囝孝父母樹尾風。……

△開始在下雨了。

孫女	（帶兩把雨傘上）阿公、阿嬤，在下雨了，媽媽叫我拿雨傘來給你們，快回來吃飯，媽媽已經煮好晚餐了！
阿順姆	要不要來阮家逗陣呷飯？
阿土嬸	免啦，免啦！
阿順姆	（拿一把雨傘給阿土嬸）這一支雨傘給汝用，別澆雨。
阿土嬸	多謝啦！

△阿順伯、阿順姆、孫女下場。
△阿土嬸沒開傘，自己淋著雨，含著淚。
△江蕙歌曲「落雨聲」進。

飛翔吧！葉子

編劇：郭俊毅、胡曼玉、沈子善、林哲弘、尹湘屏、
簡宏志、廖燕婷、廖登興、卓世倫、卓世杰、
吳佳音、蔡依慈、陳妙華

劇本指導修訂：謝鴻文

人物：

樹

舞風

葉子

泰山

舞風媽

葉子媽

葉子姨

路人甲、乙

老闆

教練

A記者

B記者

C記者

專業舞者多莉

另需圍觀群眾及記者若干

第一場

△音樂進C舞台上有一棵樹,樹上一片葉子飄落下來(由一位演員
　操作),在空中旋轉飄舞。

△放學鈴聲響。

葉子	欸!你們兩個等一下,我今天沒交作業被老師罵,心情 超不爽的,放學陪我好不好?我不想去補習,我請你們 去打網咖,然後再去唱歌,不要說我不講義氣喔!
舞風	不行啦!我等一下要去打工。我一天可以賺六百六十 元,今天不去明天就要吃泡麵了!下次再一起去吧!掰 囉!(下場)
泰山	我也不行!今天我們棒球隊還要練習耶!快要比賽了, 教練說不去的要被退賽耶!那就不跟你們哈拉了,快去 補習吧你,回頭見囉!(跑走)
舞風	(望著他們沉默兩秒)你們真的很不夠朋友欸!(低 聲)算了,又沒人陪我,難道我真的要去補習嗎?(想 了兩秒)I don't want,還是去網咖好了,自己去就自 己去嘛!

△葉子回家,看見媽媽坐在沙發上等。

葉子	我回來了~(假裝累樣)補習班今天教好多,還一直考 試,累死我了!(往房間方向走)
葉子媽	你今天有去補習班嗎?

葉子　　　（心虛）有呀！有呀！

葉子媽　　喔，是嗎？可是剛剛補習班打來說你沒去上課？

葉子　　　對啦！我就是不想去！懶得跟妳吵，反正妳跟爸爸一天
　　　　　到晚都在關心公司的事情，我回房間了。

葉子　　　葉子～你給我回來！我話還沒說完欵！（打電話給葉子
　　　　　他爸）你知道你的好兒子今天做了什麼嗎？他沒去補習
　　　　　班，不知道跑去哪鬼混，回來還跟我兇……你講那話什
　　　　　麼意思，兒子為什麼只有我要教？兒子是我的不是你的
　　　　　是嗎？……你怪我？那你咧？整天也窩在公司啊！兒子
　　　　　的事情都丟給我，你除了給他零用錢，有盡到做父親的
　　　　　責任嗎？……你這個王八蛋！要離婚就離婚！（氣哭掛
　　　　　電話，擦著眼淚下場）

△葉子悶悶的坐在房間書桌前。

葉子　　　吼～沒去補習就沒去補習，有什麼大不了的！一堂課不
　　　　　過五百塊而已啊！唉～好無聊喔！看這些書有什麼用？
　　　　　一天到晚考試考試！煩！（用手把書撥開）不知道他們
　　　　　兩個沒義氣的現在在幹嘛？

△舞風家，舞風媽正在聽京劇。疲憊的回到家門口，留了很多汗，
　有些許皮肉傷跟擦傷，趕緊伸伸懶腰，假裝還很有精神。

舞風　　　我回來了！

舞風媽　　你回來啦！唉喲！夭壽喔！怎麼會全身都是傷，看你這
　　　　　樣，打工一定很辛苦吧！我去幫你煮個宵夜，你先去洗
　　　　　個澡，等等再準備讀書喔！

舞風	媽，我沒有很累啊！我不餓啦，不用麻煩，我先去洗澡囉！（下場）

舞風　媽，我沒有很累啊！我不餓啦，不用麻煩，我先去洗澡囉！（下場）

舞風媽　（邊煮宵夜邊用台語唸）可憐ㄟ囝仔喔，不齁齁讀冊，拜一到拜日Everyday攏跑去打工，唉！（轉國語用京劇式的唸法，把抹布裝成水袖）都是我們家徒四壁，一貧如洗，三旬九食，蓬戶甕牖，簞食瓢飲，不三不四，誤了我們家舞風的一生！（崩潰哭倒在地，回復正常語調）自從去打工之後兒子成績從永遠的第一名掉到第二名，要是他以後沒考上醫學系當上醫生，我怎麼對得起列祖列宗呀！（回神）為了兒子將來的生活好啊！老娘我拼了命一定得讓他念到醫學系！（堅定樣下場）

第二場

△隔天一早，教室外。

葉子　（對泰山）看你這麼高興，是不是昨天跟你馬子……怎麼了啊？昨天都不跟我去打網咖，有夠沒義氣，你不知道我回家還被媽媽唸，煩死了！

泰山　跟你說，昨天球隊教練說我有進步，而且是全隊裡打最好的，我相信我將來一定可以成為美國職棒大聯盟裡台灣的第一把交椅。

舞風　酷耶！你都可以去實踐你的夢想，我的夢想是跳國標舞，可惜我所生長的環境卻不容許我那麼做，而且媽媽還要我一定要考上醫學系，雖然我讀書很屬

害，可是我其實對學科一點興趣都沒有。將來如果經濟允許，我一定要努力學習國標舞。

葉子　　跳舞有什麼好啊！國標舞扭來扭去難看死了！還有你，你以為自己是王建民喔！台灣的第一把交椅，什麼夢想嘛！運動員一受傷就沒人要，一輩子能賺多少錢啊！

舞風、泰山　難道你沒有夢想嗎？

葉子　　我的夢想？（忽然一驚，走至舞台前）我的爸媽從來就不常在我身邊，每天只想要賺錢賺錢賺錢，難道賺錢跟公司比我重要嗎？他們真的愛我嗎？他們真的了解我嗎？夢想！哼！反正我不用夢想也能繼承爸媽留下的錢，一輩子也花不完，還需要什麼夢想呢？（走回舞風、泰山身邊）

舞風　　靠自己雙手打拼賺來的錢才是真實的，花起來也才能夠心安理得……

葉子　　你什麼時候變得像個老頭愛囉哩囉嗦！好啦，不要說這些了，今天放學後要不要陪我去買球鞋？

泰山　　我還要練球。

舞風　　我要打工。

葉子　　算了，你們這些哥兒們一點義氣都沒有！

△鐘聲響。

舞風　　進去上課吧！（三人下）

第三場

△場上一群人七嘴八舌圍在葉子家門前。葉子放學後回來，葉子姨
　看見他走過去摟他的肩。

葉子　　阿姨，妳怎麼會來？今天為什麼這麼多人擠在我家門
　　　　口，還有警車？

葉子姨　你爸的公司倒閉破產，資金周轉不靈，你爸媽受不了債
　　　　務打擊，今天傍晚自殺了。你們家的房子已經被法院查
　　　　封，所以……以後你就先來我家住好了，我明天去你學
　　　　校幫你辦轉學。

△葉子愣在那邊，欲哭無淚。
△A記者走至場中。A記者在連線報導時，其背後有路人甲、乙一
　直在搶鏡頭。

A記者　各位觀眾，我現在所在的位置就是跑路建設公司董事長
　　　　葉大雄家的豪宅前，葉大雄及其夫人靜香今天下午五點
　　　　十五分被人發現陳屍家中，警方初步研判是自殺，無他
　　　　殺嫌疑。根據警方說法，葉大雄及其夫人可能是無法承
　　　　受公司倒閉的事實一時想不開，葉大雄及其夫人死後留
　　　　有獨子一人，其獨子記者現在仍未聯絡上，如果有進一
　　　　步的消息，會隨時再為您插播。（下場）

△葉子再也忍不住哭出來，抱住阿姨。

△路人甲、乙走過葉子身邊，說了聲：剛剛那個記者是哪一個電視
　台的？（下場）

第四場

△時間是過了半年後，舞台上一棵樹掉光了葉子。葉子正在一家餐
　廳內擦桌子。舞風、泰山一同上場，走進餐廳。

舞風　　咦？那不是葉子嗎？

泰山　　嗯！好像是ㄟ！（舞風、泰山走近葉子）兄弟，你怎麼
　　　　在這裡（拍葉子的背），好久不見，怎麼手機號碼換了
　　　　也不告訴我們，轉學也不先通知一下！

葉子　　（結巴）這、這、是我叔叔的店，我、我只是來幫忙
　　　　一下。

△餐廳老闆怒氣沖沖走上。

老闆　　快給我去端盤子，你以為你來這當少爺的啊！再偷懶就
　　　　開除你！幹！（下場）

泰山　　哇靠！好猛的老闆！難怪這家店生意不怎麼樣！

舞風　　我們在學校聽說你家裡發生了一些事情，是真的嗎？

葉子　　ㄟ……我要先去忙了……

△泰山拉住葉子。

泰山　　你還好吧？有需要我們幫忙嗎？

舞風　　對呀！我們是好哥兒們。

△老闆O.S：幹！還在外面聊天，不想做了是不是？

葉子　　　（緊張起來）謝謝你們！我要進去忙了。（下場）

第五場

△場上圍著一群記者，鬧哄哄討論著：「怎麼還不來？」「聽說他
　很帥喔。」「破紀錄更帥。」「來了！來了！」泰山和教練一起
　走出來。

A記者　　請問你今天投出八十顆三分球是怎麼辦到的？請傳授一
　　　　　些秘訣吧！
B記者　　ㄟ！籃球的在隔壁館啦！你問錯人了。
A記者　　啥！搞錯啦？真是的，浪費我這麼多時間，（看手錶）
　　　　　慘了，獨家會被那個兩立電視搶走了！（急下）
C記者　　搞啥啊！新來的，來亂喔！
B記者　　教練，你對泰山今天的表現有什麼話要說？
教練　　　（笑）我覺得很……
C記者　　很讚是不是！那請問泰山你今天投出那麼多三振是如何
　　　　　辦到的？
泰山　　　（轉頭先看到教練變一臉臭臉）我只是專注於每一顆
　　　　　球，謝謝教練的指導，謝謝！
教練　　　（主動靠近B的麥克風）對對對，如果今天不是我……

△B記者又將麥克風轉向泰山，害教練一臉尷尬。

B記者　　聽說日本職棒巨人隊的球探今天也有來看你比賽，準備
　　　　網羅你到日本發展，你決定去日本發展嗎？

△所有記者呈定格狀。泰山走上前。

泰山　　　到國外打職棒是我的夢想，我希望可以實現夢想！就像
　　　　我手中這顆球，它即將飛高飛遠……

第六場

△音樂進。一位專業舞者多莉在台上跳一段國標舞。舞風只是在旁
　邊默默的看著那個舞者，眼神充滿羨慕。
△A記者走進，走至舞台前緣。

A記者　　剛才我們欣賞了今年亞洲杯國標舞冠軍多莉的表演，記
　　　　者我現在要來去訪問一下多莉。（走至多莉身邊）請問
　　　　你跳國標舞跳那麼好，是有什麼秘訣嗎？

專業舞者　有追逐夢想的動力，每天練習是一定要的，還有家人的
　　　　支持、朋友的支持更棒！我以前想要跳國標舞，但是家
　　　　人極力反對，朋友也嘲笑我，但是我不放棄，我心想
　　　　一定要做給你們看，在我空閒的時候就是上舞蹈班，一
　　　　直努力著，終於我在一次比賽贏了第一名，家人對我另
　　　　眼相看，朋友們也稱讚我，從那時候開始，我就更加的
　　　　努力，更加的快樂。

△專業舞者跟記者們互動，但是以無聲默劇演出，舞風走出來。

舞風　　我也想要跳舞，所以我也要像多莉一樣跳得那麼好，我
　　　　要努力練習，不管家境再困難，或者有誰反對，我也要
　　　　繼續朝著我的夢想前進，等我功成名就，就可以讓媽媽
　　　　過好日子，不用再那麼辛苦了！（獨白完，獨舞一小
　　　　段。音樂進。幻想和專業舞者多莉共舞。專業舞者多莉
　　　　和舞風一起跳舞。）

灰渣來了

<div align="right">編劇：陳義翔</div>

序幕　被遺忘的時光

△音樂進－〈被遺忘的時光〉（蔡琴演唱）所有人齊唱著，緩緩出
　場眾人到了台上或坐或站等姿態，停留在一個地方。

梅香	歡迎大家來到我們觀音鄉保生社區歷史文物館。
桂香	為了防範保生社區的自然生態環境滅亡。
永香	所以我們提早興建了這座真人真事的博物館，以免未來沒有東西可以保存。
西月	在我們這裡可以看見都市裡看不見的自然生態。
號妹	包括了螢火蟲、彈塗魚、水筆仔等等。
暖妹	如果你們現在想要看螢火蟲的話……請你們閉上眼睛，因為……牠只有在夜晚發亮你才找得到牠。
嘉雯	如果你想抓彈塗魚的話，我們這台上的演員可以扮演彈塗魚給你抓，一次十塊，不過不能帶回家。
香嬌	至於水筆仔的話，就麻煩請底下的觀眾們自己扮演，乖乖的在那邊安靜不要動。
英妹	尤其是你的手機請調成靜音，不要影響其他觀眾看戲的品質。

鴻有　　節目即將開始，請各位觀眾繫上安全帶。

金海　　因為待會兒你們將會看見在保生社區裡，一個真實
　　　　的……一個非常恐怖的……笑話。

△眾人齊笑，鞠躬。所有人往左右舞台下場，台上只留下西月、
　號妹。

第一幕　發明家～灰渣先生登入保生社區

△西月、號妹兩人在靠近左下舞台的位置練習著氣功，過了一會
　兒，鴻有從右舞台進。

鴻有　　早！

西、號　（齊聲）早啊！

西月　　剛巡邏完啊！

鴻有　　對呀！

號妹　　多虧有你們在巡邏，我們住在這裡就可以安心多了。

鴻有　　哪裡，我們這裡治安本來就不錯，只是有備無患罷了，
　　　　只怕哪天還真的會有有心人來到這裡，那可就不好了。

西月　　是啊，可是你們這樣巡邏不會覺得很無聊嗎？都沒有遇
　　　　到壞人。

鴻有　　最好是都不要遇到壞人。

號妹　　也對啦！你也一大把年紀了，到時候遇到壞人我看你自
　　　　己也難保。

鴻有	你說這什麼話，我可是老當益壯，可別看我年紀大，我要是打起架來，大象都要夾著尾巴逃跑。
西、號	（齊聲）你少在那邊吹牛了！
鴻有	你要是不相信的話我可以先讓你三招。
西、號	（齊聲）好呀！來呀！怕你不成！

△三人開始擺出架勢行成一個準備打架的畫面。桂蓮、永香、暖妹、香嬌、英妹從左右舞台進場，並齊聲說著：打架耶！有打架耶！男生打女生耶！

桂蓮	打架耶！
永香	有打架耶！
暖妹	男生打女生耶！
香嬌	不對啦！是兩個女生在欺負男生！
英妹	（對著大家說）喂喂喂～你猜猜看是誰會贏？
鴻有	喂！一大早看什麼熱鬧？
桂蓮	看你們打架啊！
永香	對呀！快打呀！

△眾人齊聲：對呀！快打啊！

西月	喂！你是要動手了沒有，我們等很久了。
號妹	對呀！你還不快點，大家都等著看呢
鴻有	有這麼多人在，我怕我一出手會震傷他們。
眾人齊笑	哈哈哈哈！
暖妹	一大早就愛說笑，我們是來跳健康操的你們要不要一起來呀！

西月	不用了你們去吧！我還要去種菜呢！
號妹	我也是，我做的泡菜應該好了，你們要的話等一下來我家跟我拿耶！
眾人齊聲	好呀！好呀！謝謝。
西、號	那我們先走了。
眾人齊聲	好！掰掰！
鴻有	我也在去別的地方巡一下了。
眾人齊聲	好！慢走！
鴻有	嗯！
暖妹	那我們準備開始吧！自己先暖身一下

△眾人開始自己暖身起來，接著進入健康操。灰渣從右舞台緩緩進
　入四處觀望。

| 灰渣 | （讚嘆）太了不起了！真神奇！這裡真是一個難得的地方。 |

△嘉雯從左舞台進入手裡拿著中國結。

灰渣	（對嘉雯說話）你好！
嘉雯	蛤……
灰渣	（客氣的伸出手來）你好！

△嘉雯愣了一下將手裡的中國結拿給他。

| 灰渣 | （疑惑）這是…… |
| 嘉雯 | 中國結呀！這你都不懂！ |

灰渣	中國結啊！真了不起！真了不起！
嘉雯	你要的話我可以賣你便宜一點，或者是你要跟我學上兩堂課我可以免費教你。
灰渣	（將中國結還給家雯）喔！不用了，謝謝你。
嘉雯	你是外地來的唷，我怎麼沒看過你？
灰渣	噓～小聲一點，我跟你說其實……我是一個發明家。
嘉雯	發明家？
灰渣	對！政府非常的需要我，我是一個人自己偷溜來到這裡的，像這種地方我找了好久。
嘉雯	你在說什麼？這裡～你隨便問人就知道了呀！這沒人不知道的。
灰渣	我說的不是這個意思。
嘉雯	那你是在說什麼？
灰渣	我是說像這種乾淨的地方在台灣還真難找，我找了好久，一直夢想在這種地方發明一些屬於我的東西。
嘉雯	喔，好，我要先去教人家中國結了，你要是再找不到就問這邊的人就知道了，掰掰！（嘉雯往右舞台下）
灰渣	喔！好，謝謝。（說完繼續四處觀望）

△在後面做健康操的人漸漸結束

暖妹	好舒服喔！做好了。
桂蓮	對呀！這樣比較有精神。
永香	等一下我還要回去煮飯給我兒子吃呢！
香嬌	大家一起到我家吃好了，我去買早點到我家。
英妹	不用了啦！這樣怎麼好意思。
暖妹	（察覺）咦！那個人是誰？

△眾人看了看灰渣。

桂蓮	你是哪裡的人啊！怎麼沒看過你？
灰渣	你們好！我是從別的地方來的，我叫做灰渣。
眾人齊聲	灰渣？姓什麼來的？什麼灰渣？
灰渣	其實姓什麼不重要，名字不過是一個代名詞，重要的是我是個發明家。
眾人齊聲	發明家！真的假的！（大夥圍向前去）
灰渣	沒錯！我是特地來到這裡的。
眾人齊聲	是喔！好特別喔！我從來就沒認識過發明家，我也是，我也是耶～

第二幕　熱情的保生社區

△梅香一個人在客廳裡整理著一些文件，嘉雯接著進入。

嘉雯	哈囉～理事長你好！
梅香	嗨！嘉雯你怎麼來了？
嘉雯	我剛剛去村子裡教人家中國結啊！教完就順路過來看看你。
梅香	這樣子呀！呵呵～對了！上次你跟我說你想要當志工的事情我已經計畫好了。
嘉雯	真的啊！
梅香	是啊！我還做了海報要發給村子裡面的人讓有心想參加的人可以一起報名
嘉雯	太棒了！

△桂蓮、永香、暖妹、香嬌、英妹、灰渣一行人進。

永香	理事長！理事長！我們要介紹一個發明家給你認識喔！
梅香	喔～是你嗎？你好！
嘉雯	喔，你就是早上跟我遇到的那一位。
灰渣	你好！我叫灰渣。
梅香	（疑惑）灰渣……喔……你好！請坐。
灰渣	（坐下）謝謝，你們這個地方真是好，我已經決定要定居在這裡了，這裡真是太難得了。
桂蓮一行人	好啊！好啊！那我們又多一個鄰居了。
梅香	哇！那真是太好了！你說你是個發明家，怎麼會想到這裡定居的呢？
灰渣	因為這裡真的是太難得了。
梅香	呵呵～灰先生您說的話真是太深奧了！聽不太懂呵呵，我是這裡保生社區的理事長，歡迎你加入我們社區，以後有什麼可以幫的上忙的可以盡量跟我說。
灰渣	好啊！謝謝。
梅香	對了！那你什麼時候搬過來？我們這裡我還沒看見有人在蓋房子耶。
桂蓮一行人	對呀！你什麼時候才搬過來？
灰渣	我可能會先搭帳棚吧！然後再慢慢蓋。
梅香	這樣怎麼好！
嘉雯	對呀！這樣一個人要蓋多久？還是等我們志工整合起來之後一起來幫忙你好了。

灰渣	喔～沒關係～沒關係～我自己來就行了。
香嬌	這樣好了！我家還有客房可以給你住。
灰渣	這怎麼好意思！
英妹	你不好意思的話，我家也有客房不然到我家來睡好了。
永香	就你們家有客房我家沒有喔！來！到我家去睡，等你房子蓋好再搬過去住。
桂蓮	我家也可以。
嘉雯	我家是沒有客房啦！不過我可以幫你找志工一起幫你蓋房子。
灰渣	你們這邊的人真是太好了！想不到可以認識你們這樣的人。
眾人齊笑	呵呵～
梅香	（開心）我看這樣好了！灰渣先生你就輪流去他們家睡一睡，反正以後大家都是同社區的人了，這樣認識也比較快，而且他們每個人都很會燒菜，你應該可以吃到很多好吃的東西。
灰渣	真的啊！那我怎麼好意思。
嘉雯	沒關係啦！我們這兒的人都是這樣，能夠認識新的朋友都很開心，你就不用不好意思了！
桂蓮	對呀！你想太多了啦！我們又不會把你吃掉。
永香	就是嘛～沒關係的！
眾人齊聲	對啦！搬過來啦！不用不好意思！

△大夥照顧著灰渣你一句我一句的拉拉扯扯搶著要先認識灰渣。

第三幕　保生村大風吹

△理事長依然在忙著桌子上的公文，桂蓮一個人走進之後坐下臉上
　帶著無奈的表情。

梅香　　嗨！桂蓮。

桂蓮　　嗯……

梅香　　咦！你怎麼了？

△桂蓮坐在那邊不說話。

梅香　　桂蓮你怎麼了？有心事啊？

桂蓮　　（不悅）沒事！

梅香　　騙人說沒事！怎麼，跟先生吵架了啊？

桂蓮　　才不是勒！

梅香　　那是怎樣……你不說我怎麼會知道。

桂蓮　　是因為我大姨媽來了！

梅香　　呵呵～你到底怎麼了，對了灰渣不是先到你家去住了
　　　　嗎？他還習慣吧！

桂蓮　　嗯……

△永香進入舞台。

梅香　　哈囉，永香。

永香　　哈囉，理事長你好。

桂蓮	永香，你不是也要照顧灰渣嗎？
永香	對呀！他不是還在你家？
桂蓮	我等一下跟他說今天就換到你家去睡好了。
永香	真的喔！你不早說，那我要先回去整理一下。
桂蓮	沒關係啦！我請他晚上再過去就好了，我先走了。
永香	你急什麼，要就一起走我順便回家整理一下。
桂蓮	好啊！
永香	理事長，那我先回去整理囉！
梅香	好啊，慢走。
永香	嗯，掰掰！

△桂蓮、永香離開舞台，嘉雯進。

嘉雯	理事長。
梅香	嗨！
嘉雯	上次那些志工的報名表已經開始有人跟我報名了耶！
梅香	哇！那真是太好了！沒想到大家還真是有心。
嘉雯	對呀！最近來學中國結的人也越來越多了，這樣子呀！以後我們社區的人感情會越來越好。
梅香	太棒了！這樣子我們以後社區有很多計畫就可以有多一點人來一起幫忙，（看著遠方）我好像……我好像看見了以後我們社區以及這一帶環境的那個樣子……
嘉雯	你是說……一些社區的發展計畫？
梅香	沒錯！
嘉雯	我上次看過那個計畫，我覺得好棒喔！像我們這個地方，還能夠保有這樣的生態已經很難得了，就像是灰渣先生說的一樣。

梅香　　　是啊！

△兩人齊笑，暖妹進場。

暖妹　　　嗨！
兩人齊聲　哈囉！暖妹。
暖妹　　　沒想到還真快就輪到我了，我以為要很久勒。
嘉雯　　　什麼輪到你了。
暖妹　　　就是灰渣先生今天要到我家去住了呀！我已經整理好了。
梅香　　　奇怪？剛剛永香不是才說今天換去他家住，怎麼又到你家住了，你們會不會搞錯了？
暖妹　　　不可能啦！還是永香跟我親口說的呢！
梅香　　　那還真奇怪？該不會今天他剛好有事情吧！
暖妹　　　我也不知道，沒什麼事情的話我先回去煮飯了。
梅香　　　好啊！你慢走。
嘉雯　　　掰掰～記得順便幫我問一下你那邊要加入志工的人喔！
暖妹　　　好！掰掰！

△暖妹出場，香嬌進舞台。

香嬌　　　哇賽！好興奮喔！今天那個發明家要到我家住了耶！
兩人齊聲　（疑惑）蛤……
香嬌　　　你們蛤什麼蛤？
梅香　　　剛剛……
嘉雯　　　剛剛不是暖妹才說換去他家住而已嗎？
香嬌　　　你們在說什麼啊！暖妹跟我說換到我家去的！
兩人齊聲　（疑惑）蛤……

香嬌	好了不跟你們多說了，我先走囉！（香嬌說完立即下場）
梅香	今天是怎麼了？
嘉雯	對呀！我剛來這的時候以為是理事長你自己聽錯了。
梅香	對啊！我還以為我聽錯了。

△英妹進場。

英妹	嗨～理事長好！嘉雯你好。
兩人齊聲	哈囉！英妹。
英妹	（開心）不跟你們多說了，今天發明家灰渣要到我家住了，我要先回去煮菜囉！掰掰！

△英妹下場，梅香、嘉雯兩人傻眼的對看了一下。

梅香	怎麼會這樣？
嘉雯	對呀！怎麼會這樣？

△西月進入舞台。

西月	哈囉！
兩人齊聲	嗨～西月！
西月	那天啊，我剛好沒遇到那個發明家，不過今天要換到我家去睡囉！我先走了掰掰！

△西月離開舞台，梅香、嘉雯更加疑惑。號妹進場。

號妹	哇！今天發明家要到我家睡耶！我先走囉！掰掰！

△號妹下場，梅香、嘉雯兩人完全傻了眼，鴻有進場。

梅香	你該不會……要跟我說今天換去你家睡吧？
鴻有	（疑惑）蛤？
嘉雯	你不是要來跟我們說灰渣要到你家睡的嗎？
鴻有	蛤……我……原來……原來我這麼有魅力……嗯，認真的男人果然是最帥的，（整理了一下衣服，接著一股正經的）我繼續巡邏去了。

△鴻有踢著正步走下舞台，灰渣進場。

梅香	你……
嘉雯	你……
灰渣	你們……
嘉雯	你……你家蓋好了嗎？
灰渣	怎麼可能那麼快！你們在說什麼呀！
嘉雯	（驚慌）喔！那我先回家囉，理事長掰掰！
梅香	（望著家雯離去）今天到底是怎麼了？
灰渣	理事長。
梅香	嗯……怎麼了？
灰渣	我今天……我……
梅香	（看了看左右）到我家睡嗎？
灰渣	真不愧是理事長，果然不一樣。
梅香	喔～可以呀！那他們呢？不是說好了先去他們家睡的？
灰渣	不！
梅香	怎麼？

灰渣	沒什麼。
梅香	什麼沒什麼。
灰渣	什麼沒什麼，就是什麼都沒有的意思。
梅香	（呆住）喔……發明家果然就是發明家，說的話就是特別深奧，真是佩服！佩服！
灰渣	您過獎了！對了，理事長，那麼今天在你家睡不知道方不方便……
梅香	喔～沒關係呀！你有跟他們說過了吧！
灰渣	嗯，他們都知道了！
梅香	那就好了，不過，我因為社區的事情，所以要出去忙一下，晚點才會回來，比較不好意思，不能先招待你，你就自己方便吧！
灰渣	沒關係！理事長你忙吧！社區有你這樣的理事長真是太好了！
梅香	（邊說邊整理自己的東西）呵呵～不好意思我要先去忙了。
灰渣	好的，理事長你慢走。
梅香	嗯，好的掰掰！

△梅香下場，灰渣拿著工程的藍圖在那邊指揮著，一群黑衣人開始拿著道具進入將理事長家改變一番，音樂結束之際也整個建設的差不多了。理事長的家三張椅子換成了三座發電廠，一旁的樹木盆栽也換成了一座電塔，客廳的桌子只剩下了一大塊不規則的咖啡色破布，破布上面還留下了一隻圓鍬……電話的話筒也變成了一條黑色的油管。

灰渣	太完美了！這真是太完美了！

△梅香回到舞台上。

梅香　　這真是太誇張了！

灰渣　　這就是人類的智慧。

梅香　　（非常傻眼）發明家不愧是發明家，說的話都比別人深
　　　　奧，我現在連聽都聽不懂。

灰渣　　其實你不懂沒關係。

梅香　　怎麼說？

灰渣　　讓我來解釋給你聽。

梅香　　蛤……

灰渣　　你看看這……

梅香　　我的樹！

灰渣　　這不是樹，你現在看到的這個是一座電塔，他可以傳達
　　　　極大的電力通往龍潭科技園區，光是這個蓋在你家，只
　　　　要跟他們收個過路費以後你就可以不用上班了，在家裡
　　　　也可以賺錢，你看看多方便。

梅香　　蛤……我的樹……

灰渣　　你再看看這個……

梅香　　我的椅子！

灰渣　　你看到的這個不是椅子，也不是三個大桶子，他們是傳
　　　　說中的發電廠，光這幾個就可以提供整個北部地區的用
　　　　電量，未來你都可以不用怕會停電了。

梅香　　椅子……

灰渣　　還有這個……

梅香　　桌子！

灰渣　　這是一個家庭式掩埋場，這個偉大的發明我就將他取作
　　　　我的名字。

梅香　　那是什麼？

灰渣　　灰渣掩埋場，有了這個，以後你們都可以不用到外面去
　　　　倒垃圾，除了可以減少垃圾袋的用量，還可以再也不用
　　　　聽到垃圾車那個吵人的音樂，這個世界上的人耳根子終
　　　　於可以清靜多了。

梅香　　喔！

△電話響起。

梅香　　我接一下電話（看見話筒傻在那邊）。

灰渣　　你一定很驚訝對不對！

梅香　　難道說……這個是……

△電話聲停止。

灰渣　　沒錯！它就是一條油管，除了它的造型奇特之外他還有
　　　　很多的功能。

梅香　　例如說……

灰渣　　有了它以後你就可以不用到加油站加油，自己在家也可
　　　　以DIY，煮菜的時候也可以接到鍋子旁邊流出沙拉油，
　　　　不過你可不要這樣就認為已經很滿足了。

梅香　　什麼！

灰渣　　它最棒的功能也就是我畢生最得意的發明，也就是說你
　　　　在家裡跟朋友講電話的時候，總是會有口渴的感覺，或
　　　　是電話講太久喉嚨會有不舒服的現象，有了這個你還可
　　　　以倒出潤滑油喝一喝，保養你的喉嚨，你說這是不是很
　　　　棒呢！

梅香	聽起來好像不錯！
灰渣	只是我現在還在想要怎麼讓這個油管的管線，從別的地區接連到你們保生社區這一帶的溪流入境登岸，這也真是一件大工程。

△電話聲再度響起。

梅香	（預接電話）我先接個電話，你好～蛤……什麼，你們也……先不要衝動，先不要衝動……我們……我想一下，嗯……還是你們要過來我這邊呢？喔！好，不過你們要自己帶椅子來……因為……（看了看發電廠）我家現在已經沒椅子了，嗯，好那你們過來吧！
灰渣	怎麼？有客人要來嗎？
梅香	對！就是我們這裡的社區的居民。
灰渣	這麼晚了他們不睡啊！
梅香	他們……他們睡不著……
灰渣	原來你們都很晚睡，我以為住在你們這邊的人都很早睡的。
梅香	原本他們都是很早睡的，只是……

△所有的女人都拿著小板凳進場，並且叫囂著，狂罵著灰渣。

桂蓮	把他趕出去！
眾人齊聲	把他趕出去！
永香	不要住在我們這邊！
眾人齊聲	不要住在我們這邊！
西月	趕他走！

眾人齊聲	趕他走！
號妹	隔離開來！
眾人齊聲	隔離開來！
暖妹	我們不要他！
眾人齊聲	我們不要他！
嘉雯	破壞生態環境！
眾人齊聲	破壞生態環境！
香嬌	我要自然生態！
眾人齊聲	我要自然生態！
英妹	報警處理！
眾人齊聲	報警處理！

△鴻有又一副很正經的樣子踢著正步進場。

英妹	有鬼！
眾人齊聲	有鬼！
鴻有	（害怕）在哪？
梅香	好了！好了！大家先不要吵了！我想我們要想辦法解決一下！

△眾人還是繼續的抗議著。

梅香	大家不要再吵了！

△眾人安靜。

梅香　　　我看，我們必須開一個社區居民大會來解決現在這些事
　　　　　情，希望大家都能參與。

眾人齊聲　一定參加！一定參加！

<div style="text-align:center">··</div>

第四幕　社區居民大會

<div style="text-align:center">··</div>

△舞台上可以看見被掛在牆壁中央的一塊咖啡色破布旁邊還放著一
　支圓鍬，破布上面還勾著一隻油管，左上舞台放著倒塌的電塔，
　圓鍬靠在電塔上面，右舞台放著的是傾斜的發電廠。

△社區所有人四分之三正面坐在小板凳上，面向右上舞台，右上舞
　台有張桌子，鴻有站在桌子後面，梅香在桌子旁邊，灰渣則是站
　在右下舞台。

鴻有　　　好！本席宣布現在正式開庭！請大家肅靜！

灰渣　　　這裡沒有人說話。

鴻有　　　你閉嘴！被告發明家灰渣先生，以及原告保生社區全體
　　　　　居民，陪審團保生社理事長一人。被告灰渣先生被起
　　　　　訴污染環境、破壞自然生態、影響居民身心健康、以及
　　　　　未經過當事人同意擅自侵占、更改私人環境家園等幾項
　　　　　罪名，請被告說明。

灰渣　　　我是個發明家，發明創造出這樣的東西本來就很平常，而
　　　　　且這並不是給我一個人用的。

△眾人開始抗議，場面混亂。

鴻有	請安靜！請安靜！大家不要吵！再吵我就告你們藐視法庭！

△眾人開始安靜起來。

鴻有	原告有什麼話，請舉手發言。
永香	該說的之前大家都說過了。
號妹	對呀！你到底有沒有在聽。
暖妹	就是說嘛！
英妹	快點！我家的雞都還沒餵。
香嬌	沒關係啦！把你家的雞帶過來，我買東西請他們吃。
西月	我家菜園種出來的菜，我認為有受到發電廠的污染所以發育得不太好。
嘉雯	我們家小孩看見電塔會害怕，擔心它會倒下來，所以睡不好覺。
號妹	我們這個地區的自然生態環境已經受到破壞，已經不像以前小時候的樣子了。
眾人齊聲	對呀！對呀！
鴻有	灰渣先生，請你回答一下。
灰渣	其實也沒那麼糟糕，是你們自己想太多了，而且在之前我也都有開過說明會跟你們報告過。
梅香	嗯，這點我知道，不過，我看過說明會的報告，其實有的地方跟你所做的報告有出入。
灰渣	哪裡有！你們不是都知道而且也簽了名了，我真的覺得我很無辜。
梅香	我想這話不能這樣說。
鴻有	灰渣先生，請你繼續說明一下。

灰渣	這些東西又不是我一個人享受，你們也是有使用到怎麼可以這樣說我。
桂蓮	這些東西對人體有健康上的影響，我們要求要回饋金。
灰渣	有啊！說明會上也有說過了。
梅香	經過調查，這樣的回饋金似乎並不能夠滿足居民的需要，而且跟別的地區相較之下，還是有懸殊上的差異。
灰渣	那你們覺得應該怎樣子才能滿足你們？總不能獅子大開口吧！

△眾人又開始大吵起來。

鴻有	大家安靜！大家安靜！
灰渣	你們倒是說說看！怎麼樣才能滿足你們。
嘉雯	你在輸油管線上的說明會，只簡單的說明了管線埋在地底下三十公尺以下的地方不會爆炸，卻沒有對居民們說明這樣會影響生態環境的保存，而且我們對油管從保生這個地方登陸以及管線經過的地方，我們早已經有了生態環境保存再造的計畫已經在執行了，就在你管線經過的地方。
桂蓮	還有電塔所釋放出來的是電場，不是一般的電磁波，電場會隨著電壓越大，電場就越大。
灰渣	那會怎麼樣呢？
桂蓮	電場會造成空氣的游離以及有害物質的聚集，這是比一般電線及電磁波的強度高達千百倍，會影響人的腦神經細胞。
灰渣	喔！

香嬌　　對了！那麼電場會聚集有害物質的話，你那個什麼灰渣
　　　　掩埋場不就也會跟著聚集一些有毒物質。

灰渣　　可是……

△眾人開始吵鬧。

鴻有　　大家安靜！大家安靜！

△眾人依然沒有安靜下來。在場面非常混亂的時候，梅香受不了的
　將桌子推倒在地上，大家聽到桌子倒地的聲響，安靜了起來。

梅香　　大家不要再這樣下去了，這樣不會有結果的，我們現
　　　　在要的是面對這樣的問題來解決，而不是再繼續爭吵
　　　　下去。

英妹　　解決！誰來解決！

號妹　　對呀！誰！誰來解決這樣的事情？

永香　　應該要由灰渣他來解決。

桂蓮　　對！這是他的問題，應該由他來負責處理。

西月　　沒錯！

暖妹　　就是說啊！

嘉雯　　（猶豫不決的）可是……我覺得這好像不是一個人的
　　　　問題。

△眾人開始又起了閧。

鴻有　　（生氣的）不要再吵了！

△眾人安靜下來。

梅香	嘉雯說的沒錯！這個是屬於我們大家的地方，應該是全台灣人民都可以擁有的地方，我們住在這裡保生的居民們，我們應該一起來解決這樣的事情，也不要說只有灰渣先生一個人來處理，他也跟我們一樣在同一個土地上，我們應該一起來解決，這是我們大家的事情。
灰渣	理事長，謝謝你！
梅香	沒關係！這本來就不是你一個人的事情，我們大家應該一起來好好的溝通，冷靜的解決問題，只是……（眾人齊聲問道只是什麼？只是什麼？）
鴻有	對呀！理事長你想說的是什麼？
梅香	（看了看大家，接著看了看底下的觀眾）只是現在只有我們在解決，我們……我們保生這個地方可能是人口比較少的關係吧！所以比較沒什麼人在重視，我們想解決，只是我們大聲的告訴這個世界，我們要的是保護我們這裡的生態環境，只是想這樣子呀！為什麼……為什麼我們這麼大聲的對這個世界吶喊，而這個世界給的回應總是那麼小聲，怎麼會？
眾人齊聲	還不是因為他！就是他！就是因為他才會這樣子的！
灰渣	你們以為我想來呀！我才不想來！
眾人齊聲	你不想來！你說謊！
灰渣	（大聲）我沒說謊！
眾人齊聲	你說謊！
灰渣	我沒說謊！
眾人齊聲	你還說沒有！
灰渣	我說沒有就是沒有！

鴻有　　　（大聲）好！那你說！是誰要你來的！

灰渣　　　誰！

△音樂進－〈不管有多苦〉（那英演唱）。所有人唱著歌曲，在歌曲中表現出居民們心中的無奈，而灰渣也在這歌曲中感到難過，跪在一旁聽著居民齊聲唱的歌曲。

阿婆的海巡

編劇：陳義翔規劃，

　　　觀音鄉保生社區大蕃薯劇團謝秀菊、謝玉鳶、

　　　謝桂蓮、周廖英妹、蔡麗運、徐碧、秋梅、

　　　春妹、黃徐香嬌、廖徐冬妹、黃秀娥、

　　　簡盧錦秀、范英妹、廖寶妹、戴秀蓮、

　　　陳冬菊、廖經贈集體創作

序幕　開場舞－音樂進「夢鄉」

△所有演員陸續進場，隨著歌曲在舞台上展現出自信搔首弄姿，火辣的舞動著肢體、並像model般走秀著，燈暗。

第一幕　愛相隨

秀菊　　（哼著歌曲出場）我喜歡唱歌，另外我有個夢想，希望長大當歌星，像白嘉莉、鳳飛飛一樣（唱歌退場）（裝扮頭髮綁妹妹髮）

玉鳶	（手牽著老婆走出場）老婆我告訴你一個好消息，你想在保生的海邊蓋別墅，我現在退休了有退休金，平時你很勤儉我們在郵局有存一些錢，我們拿這筆錢及一些存款，我帶你去蓋一塊地好不好，聽說觀音鄉保生村的海邊風景不錯，我們去看看。
桂蓮	好！太好了，可以實現我們的夢想，那麼大一塊地，可以種好多的菜、可以養雞、鴨、魚、鵝，過著只羨鴛鴦不羨仙的歲月。
英妹	（客語）我呀！住在保生村，靠近海邊生活幾十年，有空時到海邊捉捉螃蟹、網網魚。回去種菜囉！
麗運	（開著車子出場）我把休旅車改裝成餐旅車，可以自由在地開到各風景區欣賞，秀菊喔！出來坐車我們要去桂蓮阿姨家給她請。
秀菊	（打開車門坐車動作）媽媽我們要去觀音鄉桂蓮阿姨那邊給她請嗎？
麗運	是啊！（開車動作）
秀菊	哇！有風車ㄋㄟ！有風車ㄋㄟ！
麗運	看到風車，那就表示保生村快到了。
桂蓮	呀！秀菊真是女大十八變，（上下看）變得真漂亮都認不出來呢！
玉鳶	秀菊，今天你姨丈在樹林社區辦桌，有請卡拉OK，等一下你要高歌一曲，你姨丈最喜歡聽你唱歌了。
秀菊	好呀！
徐碧	歡迎各位嘉賓的蒞臨，主人準備了豐富的佳餚，並請很多知名歌舞星娛樂大家，首先邀請秀菊小姐帶來一首小城故事。

△秀菊唱歌「小城故事」，香嬌從觀眾席走到徐碧旁竊竊私語。

徐碧	有一位朋友很想認識妳。（香嬌出場）
香嬌	從來沒有看過這麼漂亮的小姐，歌又唱這麼得好聽，娶回家有多好。（出場一邊走一邊說）小姐我們來唱山歌好嗎？
秀菊	咦！你這人很奇怪，我又不認識你，為什麼要跟你合唱？
香嬌	好啦！好啦！
秀菊	（回頭）媽媽可以嗎？
麗運	可以。

△香嬌、秀菊合唱「桃花開」，香嬌拉著秀菊的手約會。（客語）
　討回去做埔娘。

徐碧	希望有情人終成眷屬，祝大家身體健康，事事圓滿。

第二幕　之一／同學會

冬妹	大家好，我呢因冬至生，人又長得高，所以大家都叫我冬瓜姐，為了生活在觀音鄉保生村社區旁邊開了一家「老娘咖啡館」，生意好得很呢，今天心情很好把自己打扮很漂亮，旗袍又剛剛好，感覺還不錯，心情很愉快，啊！保生的海邊夕陽真漂亮，人家說夕陽無限好，可是近黃昏，我得趕快開門做生意。（唱「第二春」、整理桌椅、擦地板）
秀娥	老闆娘，今天穿這件改良式旗袍真漂亮，老闆娘來兩杯咖啡，一杯焦糖，一杯卡布奇諾。奇怪！其他同學怎麼還沒到呀！

英妹	是嘛！會不會找不到呢？
秀娥	不會吧！（往入口看，同學們陸續由外走進來）
冬妹	（撥弄整裝）歡迎光臨，要咖啡嗎？（送價目表）貴的、便宜的，通通都有。你們都沒有看我穿那麼漂亮嗎？
大家	有！
冬妹	我要去泡咖啡了。
秀娥	同學們都到了吧，大家坐下來聊聊，大家好久不見，最近在忙什麼？小孩都長大了，有沒有想過未來的生活，有什麼計畫？還是有什麼夢想？我呢，喝咖啡、聽著海洋音樂，看著藍天大海，談談人生際遇，想著心中美好的事物，就是簡單的生活。
錦秀	我的夢想就是做志工，為社區內老人服務，照顧阿公、阿嬤，希望他們身體健健康康，不要給他們子女一個累贅，讓阿公、阿嬤開開心心渡過每一天。希望大家都來當志工。
秋梅	能有健康的身體，是我的夢想，就算無法服務社會大眾，也不要做兒孫的累贅。
春妹	唉！個子小，是我一生中最遺憾的事，連作夢都會想要長高，請為各位親朋好友，有什麼能長高的秘訣，快告訴我，就算能再長高一公分，我就心滿意足了。
冬菊	人生不如意十常八九，凡事不要太計較，把好的留下，不好的拋開，要開心認真的過日子，今天難得老同學聚在一起，開心的唱唱歌吧！

△同學們齊唱著「十八姑娘一朵花」。

冬妹	感覺怎樣，這地方不錯吧！有海浪、夕陽、風車、紅樹林還有彈塗魚、招潮蟹、藻礁，老師也可以帶小朋友來

戶外教學，可以欣賞遊玩，這麼好的地方要去哪裡找，希望你們回去後，多多宣傳宣傳。小姐，我講的不賴吧！小費可否多給一點……不給我小費，哼！（翻臉）老娘可要打烊了。

第二幕　之二／摸蜆蛤

秀菊	今年天氣有夠熱，又流汗，剛好又停電，怎麼辦才好呢？ㄟ有一個好辦法！我們保生溪有蛤好摸，ㄟ又可以玩水，我要找我的朋友一起去保生溪摸蜆蛤。永香在那邊，永香今天天氣好熱，我們一起去摸蛤。
冬妹	好哇！我最喜歡摸蜆蛤，我們去邀英妹……
秀菊	好啊！
冬妹	妹姑！要不要去摸蜆蛤？
英妹	好啊！
寶妹、永香	咳！你們要去哪裡？
秀菊、冬妹、英妹	我們要去摸蜆蛤，要不要一起去？
寶妹、永香	好啊！
冬妹	我去那邊摸蜆蛤。
玉鳶	（哼著歌屌兒郎噹的趴趴走）憋尿，我覺得尿好急。
冬妹	那邊好像有歌聲（跑去通知大家）。

△大家覺得好奇一塊走過去窺探，彼此嚇一跳。

大家	見笑見笑。
冬妹	我摸蜆蛤摸好了，大家來給我請。

第三幕　之一／尷尬的往事

冬妹	我開車好累，肚子好餓，十二點快下班了，我老婆剛去摸蜆蛤，我有兩個同事，你們有沒有帶便當？
同事	沒有。
冬妹	順便去我家吃飯，我家到了。老婆我回來了！（定格不動）
英妹	（出場）蜆蛤摸了好多喔！可以回家煮給老公吃，說到尷尬的事，我也有一個很尷尬的事發生。（走進幕後）實在有夠熱，家裡沒人衣服脫光光做家事炒菜。（衣服一件一件從幕後往舞台丟）
冬妹	老婆！（敲門）我回來了！（帶著同事）請進，請進。（同事就往裡面走……哇！往外面跑）
英妹	哇！老公。（趕緊找衣服穿上）
冬妹	老婆，你幹嘛把衣服脫掉？

第三幕　之二／尷尬的往事

冬菊	今天初一，拿三牲到廟裡去拜拜。

△麗運、玉鴦、寶妹點火、敬香並說著三牲擺放得位置不對，七嘴八舌，豬肉要放在正邊……

△冬菊裝得一副不是自己擺的樣子，等大家走後趕緊把三牲拿回家，好尷尬。

第三幕　之三／尷尬的往事

寶妹	來召同學去中壢炮竹工廠上班。（同學出場）
冬妹	你媽媽讓你去嗎？
寶妹	會啦！（大家一起走）
錦秀	寶妹你和同學要去哪裡？
寶妹	要和同學去中壢炮竹工廠上班。
錦秀	不行去炮竹工廠上班，那場所是很危險的。
寶妹	我要去，我跟同學說好了（母女拉扯N次，最後母親把包包往地上一丟）

第三幕　之四／尷尬的往事

秀菊	以前家裡很窮，我穿的褲子褲襠裂開，有次上體育課……
麗運	秀菊，輪到你吊單桿了。（同學們排隊）
秀菊	老師，我可不可以不要。
麗運	不行！大家都要輪，自己想辦法，快點！
秀菊	好啦！好啦！（身體往上跳翻身，同學們哄堂大笑屁股給人看見了）

第三幕　之五／尷尬的往事

桂蓮	買水果喔！都很甜！（客人買水果找零錢）。
秀蓮	今天要到中壢辦事情，順便去看大女兒。（坐公車）
桂蓮	媽媽你來了！

秀蓮	來中壢辦事情，順便看看你。
桂蓮	媽，那我下個月的孝養費先給你。（手一直掏錢袋）
秀蓮	好呀！（手就伸出去）

△一排人站在後面看手錶，過三分鐘錢都還沒掏出。

第三幕　之六／尷尬的往事

同學們	放學囉！回家了！（揹著書包高興的跑跳）
英妹	雜貨店有賣水果，好想吃喔！
學長	那就用偷的。（把橘子塞進衣服裡跑走，其他人也趁老闆不注意偷拿）
老闆	（補好貨轉身正好看見）夭壽！偷東西，把你們綁起來，要告訴你們家長及老師好好管教！
同學們	（哭著）不要啦！我們再也不敢偷東西。
老闆	小朋友要學好，不能偷拿別人的東西，知道嗎？
同學們	知道！

第四幕　之一／童年往事

△秀菊、桂蓮、英妹、寶妹、麗運五姊妹玩遊戲（跳房子、跳繩），陸續由左上舞台場出場。

| 冬妹 | 不要玩了！家裡沒有木材好燒，也沒菜好煮。走！大家去海邊撿木麻黃及海菜。 |

秀菊、桂蓮、英妹、寶妹、麗運：喔！跟媽媽去海邊撿木麻黃。

△冬妹砍樹枝、秀菊、麗運撿木麻黃、英妹抓螃蟹、冬菊撿海螺、打海魚。

冬妹　　大豐收！孩子們回家囉！今天可以加菜了。

第四幕　之二／回娘家

桂蓮　　打電話聯絡姊妹們回娘家替母親過生日。（左上場出場）

冬妹　　（右上場出場）時間過得真快，一轉眼我已經是七十幾歲的老婦人，今天過生日，準備豐富的午餐等女兒們回家享用。（女兒們陸續由左上場出場）

冬妹　　你們都回來囉！可以吃飯了。（右上場出場）

麗運　　咦？是什麼聲音這麼吵！

冬妹　　唉！台電的電塔建在這附近，電線被東北季風吹就會發出咻咻咻的很大聲音，有夠吵，吵到都不能睡覺。（大家提議說吃完飯後到海邊走一走）

英妹　　我小時候抓的螃蟹都沒有了。

寶妹　　木麻黃被海水刮走了，我以前的材火呢？

秀菊　　海螺呢？懷念的海螺到底在哪裡？

桂蓮　　以前可以遊戲的碉堡怎麼在水中了！

麗運　　都是台電惹的禍，在這裡施工，把美好的自然景觀全部遭破壞，慘不忍睹。中油在這挖埋油管，把最珍貴的藻礁給破壞了。

| 冬妹 | 唉！這裡什麼都變，只有夕陽沒變，海風吹這麼大，我們回家吧！ |

第四幕　之三／靠海吃海

香嬌	家裡有養豬，豬菜不夠吃，不如到海裡採些海菜。哇！礁石上好多海菜，快採些回家餵豬。
英妹	今天又起霧了，錦秀我們倆去海邊看有沒有花枝可以撿。
錦秀	好啊！好啊！我們去撿花枝。
英妹	海水好清澈！好乾淨！
錦秀	那邊有一隻好大的花枝。
英妹	快過去撿，還是活的。
錦秀	又大又新鮮，口感一定不錯，帶回家好好的享用。
冬菊	去海邊撈海水，回家製海鹽用。

第四幕　四／海洋變色

△投影在天幕的右上方，播放海洋被污染的畫面。

香嬌	閒閒沒事做，去找英妹聊天。喂！英妹有在家嗎？
英妹	是誰呀？原來是香嬌姐，好久不見了，近來可好嗎？
香嬌	很好，難得有空想來找同學聊聊。
英妹	那我們去找冬菊。
冬菊	你們兩位怎麼有空來，錦秀剛好也在我家。
錦秀	既然大家在一起，不如到外面走一走，去海邊怎麼樣？
眾人	去回味一下童年也不錯。

香嬌　　　咦！記得以前礁石上長滿了海菜，現在怎麼都不見了。

錦秀　　　對呀！以前起霧的時候，有花枝可以撿，現在有嗎？

冬菊　　　自從觀音工業區設廠後，帶來非常嚴重的污染、水汙染、空氣的污染，都影響到海裡的生物。你們看出水口的顏色像七色彩虹，就算有花枝可以撿，也沒人敢吃，我來到海邊腳都不敢踏進水裡。

眾人　　　真的被破壞的很嚴重，現在海邊好的東西都沒了，只留下受到汙染的海水和一大堆的垃圾。

藻園情旅

編劇：陳義翔規劃，

觀音鄉保生社區大蕃薯劇團葉號妹、

梁玉曉、廖徐冬妹、張永香、

廖寶妹、黃秀娥、謝玉鳶、

戴秀蓮、周廖英妹、鴻有、

瑞桃、謝桂蓮、黃徐香嬌、

謝秀菊、廖經贈集體創作。

第一幕　環境綠化好家園

△音樂進，環保志工唱著：

我家門前有小河　後面有山坡　山坡上面有垃圾

垃圾堆似山　大家來掃垃圾　垃圾清乾淨

清啊清啊　大家快樂　環境變漂亮

號妹	小孩把家弄得又髒又亂，現在整理好了，也把垃圾拿出來丟好了。現在沒事做了，我要來去玉曉家串門子喔！
玉曉	喂！是誰呀？是號妹喔！安靚喔！貴夫人，請進來坐。我在打掃，剩一點，一下就好了。你自己先隨便坐。
號妹	好，好。（東翻西翻）玉曉，你家打掃得好乾淨喔！
玉曉	沒有啦！沒影啦，謝謝你。

號妹　　玉曉，你最近忙些什麼？

玉曉　　我喔！我跟你講，我最近在水保局有上一個再生專員班的課程。

號妹　　喔～再生專員。（端起麵在吃）

玉曉　　ㄟㄟㄟ你幹嘛！我泡好的麵，還沒有吃，吃慢一點。小心，給我留一點。

號妹　　這麵好吃是好吃，要煮的比較好，裡面要加肉絲，蛋要整顆的還要加白菜、蔥花，或者胡椒粉加一點會更好吃。

玉曉　　吃我的麵還嫌那麼多，小心，吃慢一點。號妹，我跟你講，我們社區志工有煮飯給老人家吃，這你知道嗎？（看著那碗麵）吃卡慢點。

號妹　　我知。

玉曉　　我們社區志工常去剪草、掃馬路，你知道嗎？（看麵）給我吃完。

號妹　　我知。

玉曉　　我問你一個問題喔！那一戶一花園，你知道嗎？

號妹　　我不知！

玉曉　　妳不知喔！（台語），一戶一花園就是家家戶戶都有一座花園，那樣你知道嗎？

號妹　　我不知。

玉曉　　還不知，那我唱給你聽。

　　　　東邊小橋流水　西邊有座涼亭　南北是大花園　環境優美又清淨

△號妹一起加入跳。

玉曉　　　（轉頭看號妹）這樣你知道嗎？

號妹　　　（轉頭看玉曉）我不知。（對手上那碗麵，吐一個口水）

玉曉　　　哎呦！了然喔！我講那多都聽無，吃我ㄟ麵又給我呸一
　　　　　嘴，我那會堵到你這款人，穿這水，將我ㄟ麵吃吃去。
　　　　　（生氣哭叫）

號妹　　　妳別哭了，哭哭哭，再哭房子都要被妳哭倒了。

△玉曉生氣哭叫。

號妹　　　這麼大了還這麼愛哭，到底哭什麼，我有辦法讓她不要
　　　　　哭。（對觀眾）

△玉曉生氣哭叫。

號妹　　　（轉身找東西，看到奶嘴）就是這個。哭哭哭（拿出奶
　　　　　嘴塞到玉曉嘴巴）這樣就不哭了。不管妳了，我要回
　　　　　家了。

秀菊　　　總算忙了半天，生意做完了，這橘子很甜，而且又不酸
　　　　　很好吃，很久沒有找我同學玉曉，今天閒著沒事去找
　　　　　她。玉曉、玉曉（走進玉曉家東看西看，突然轉頭看到
　　　　　玉曉坐在地上哭，很驚嚇的跑過去）玉曉、玉曉？你幹
　　　　　嘛？你神經病喔？還是家暴呢？起來，起來，怎麼這樣
　　　　　啦！還塞一個奶嘴，發生什麼事？

△玉曉一言難盡，用手比劃。永香和寶妹出場。

永香	寶妹 Y，我們垃圾撿完了，我現在要告訴玉曉這個好消息，告訴她的一戶一花園的申請案已經下來了。（走到玉曉家）
玉曉	你誰 Y！什麼事？
永香	玉曉，我是永香社區志工，你的一戶一花園申請案已經下來了 せ！
玉曉	你說什麼！
永香	你的一戶一花園申請案已經下來了 せ！
玉曉	真的喔！好高興我盼了又盼，盼了好久終於下來了。（和永香、寶妹抱在一起）好高興！（和香嬌抱在一起）謝謝！（將秀菊拉往前）
寶妹	那我去找幾個鄰居、志工來幫忙，這樣比較快完成。
玉曉	好！好！我們大家一起去那個地方。越多人做事越快完成，我帶你們過去看。（演員退場）

第二幕　活化農村產業

△音樂進「農村曲」。玉鳶、永香、秀蓮、冬妹跳舞。

秀娥	（走出來、鼓掌）大家辛苦了，跳得很棒。
玉鳶	Hi！理事長，你好。你來看我們跳舞喔！
冬妹	理事長，有什麼事？
秀娥	現在我們社區還需要幾位志工，你們可以幫忙找幾位志工嗎？
玉鳶	我知道，保生廟旁有一間開中藥店的，現在小孩長大了，可以出來了，我來去找她。

秀娥	謝謝。還有勒？
秀蓮	我知道有一位廖春枝，她做阿婆，空空在家，我可以去找她。
玉鳶	可以！可以！
秀娥	拜託你了。
永香	丫！理事長我隔壁一位叫永香，她現在剛退休，每天都閒閒的。
玉鳶	永香退休了，真好！
秀娥	你可以幫我找她來當志工嗎？
永香	可以。
冬妹	我隔壁有位叫廖英妹，她很熱心，但是她老公不肯她出來。
玉鳶	我有去找過她，她老公說不行。
秀娥	為什麼她老公不肯？
冬妹	因為什麼……理事長，妳去找她老公問問他，不一定他肯喔。
秀娥	好呀！你們帶我來去找她。
玉鳶	帶你去是可以，可是到門口我不進去，你自己進去。
秀娥	好！我們去找。（大家退場）

△音樂進，燈暗。英妹在掃地。

秀娥	英妹在家嗎？
英妹	誰丫？
秀娥	我啦！理事長。（燈亮）
英妹	理事長妳好，進來坐。（將掃把、畚箕拿進去，手上換草墩，走出來）我拿草墩給妳坐。這寶貝，你來才有，別人是無，這個草墩是有貴客來，我才拿出來。

秀娥	喔！這樣子喔！英妹，我們一起坐。有事找你聊聊。麥無閒啦！
英妹	（做倒茶動作）理事長請喝茶。有什麼事嗎？
秀娥	想請你來我們社區做志工。
英妹	志工喔！我很想，可是我老公不肯。
秀娥	那我可以去找他談談嗎？也邀他來當志工。
英妹	好ㄚ！
秀娥	這個凳子很特別，你怎麼會有？
英妹	是我小時候，我爺爺教我們做的。
秀娥	那你小時候你爺爺怎麼會教你做？
英妹	記得我小時候……（回憶動作，將手抬起）

△音樂下，燈暗。小孩出來玩耍。

號妹	玉曉，你跟弟弟、妹妹一起玩喔！我去幫你嬸嬸煮飯。
寶妹	孩子們去叫爺爺吃飯。

△小孩叫爺爺吃飯，開始搶椅子。英妹搶不到椅子，哭著跑去告狀。

英妹	媽～我沒椅子坐，我不要吃飯啦！
寶妹	（出來，問英妹）哭什麼？
英妹	哥哥他搶我椅子，我沒有椅子，我不要吃飯。

△寶妹跑去搶玉曉椅子，搯她耳朵，將她推倒在地，將椅子拿給英妹。

寶妹	凳子給你老妹坐。（玉曉哭著去找號妹）

號妹	你為什麼哭？
玉曉	（摸著耳朵）嬸嬸搶我的椅子又拉我的耳朵、又推我。耳朵被拉的紅紅的。
號妹	（向寶妹理論）你為什麼搶我兒子椅子又拉他的耳朵，拉到紅紅的。
寶妹	他倆兄弟有椅子，讓一張給妹妹坐。
號妹	女孩子坐什麼椅子。
寶妹	（很生氣）女孩子也是人，也是懷胎十月生的。
秀蓮	你們倆吵什麼？女孩子是賣骨頭的，隨便旁邊站著吃就好。

△永香走出來被寶妹罵。

寶妹	我都被人家欺負，你都不過來幫忙。
永香	家和萬事興（叫寶妹忍一忍）

△繼續吵架，看到香嬌出來，鴉雀無聲。

香嬌	吵什麼吵，每次吃飯都在吵架。
玉曉	爺爺，嬸嬸拉我耳朵拉到紅紅的。腫很大！
香嬌	乖乖乖，誰打我的金孫。
寶妹	小孩子吃飯都沒有椅子坐。
香嬌	好！我來想辦法，不要再吵了，家和萬事興，你們不要這樣打小孩，先吃飯。等一下，你們去田裡把稻草拿回來，我教你們做草墩，以後就有椅子坐了。小孩子不要玩了，吃飯了。

△英妹牽香嬌退場，音樂下，燈暗。全體人員就定位，燈亮。英妹
　拿茶給秀娥。

秀娥	這就是你小時候的回憶。
英妹	是ㄚ！
秀娥	那你還會做嗎？
英妹	會是會（站起），但有些記不得了……（走向台前）
秀娥	（起身）那你知道還有誰會做？
英妹	知道ㄚ！有一位老師傅他會做。
秀娥	可不可以請他來教我們志工。
英妹	那我來去請看看。

△英妹在舞台上走了半圈轉身。

英妹	（鞠躬）師傅，有在嗎？
鴻有	什麼事？
英妹	我們理事長想請你教我們做草墩。
鴻有	（走出來）草墩很難做。

△英妹再次鞠躬，引請師傅。

英妹	理事長這位就是草墩的師傅。
秀娥	師傅你好。你可以教我們做草墩嗎？讓這個技藝再傳承下去。
鴻有	做草墩很辛苦，你們要學喔！

△舞台上演員轉變成志工穿上背心。

秀娥	各位志工你們要學草墩嗎？
志工	要！（鼓掌）

△音樂下。草墩製造過成演出。

玉鳶	阿桃，你難得從加拿大回來找我，我跟你講我們保生社區理事長有請師傅來教草編。
瑞桃	我沒看過？
玉鳶	就說嘛！我帶你去看。理事長，我有朋友從加拿大回來，我特地帶我朋友來看看。
秀娥	你們好，歡迎你。
玉鳶	她叫阿桃，很漂亮喔！
瑞桃	好漂亮喔！那是什麼？
秀娥	這是草墩，你要不要坐坐看。（瑞桃試坐）
瑞桃	嗯！很舒服、很好坐。（玉鳶與瑞桃討論）
玉鳶	理事長，我國外的朋友說想帶一個回去，有在賣嗎？
秀娥	喔！沒有在賣啦！
玉鳶	可是她很想要，好啦！我朋友難得喜歡，想帶回國外，難得回來，她最近都很少回來，賣一個啦！看多少錢？
秀娥	（停頓一下）嗯！兩萬元。
玉鳶	ㄚ！什麼！兩萬元，太貴了吧！那麼貴喔！
桂蓮	理事長，我們還不準備要賣。
香嬌	對ㄚ！這怎麼可以賣。
號妹	純手工，三個人要三天才能完成一個。
永香	用稻草做的。
秀蓮	這是天然的。

玉曉	資源再利用。
寶妹	可以當藝術品。這是無價之寶,有錢買不到。
英妹	這是阿公的巧思。
玉鳶、瑞桃	(疑惑樣)阿公的巧思?
志工	淵遠流傳。

△音樂下,伍佰「臺灣製造」,燈暗。

第三幕 文化豐年發揚地方文化

△燈暗。桂蓮、永香、號妹在菜園。燈亮。

永香	嫂嫂您腳痛,我來種,您澆水。
號妹	阿嬸對我真好。
英妹	桂蓮,那麼多人在種菜,是誰的地呢?
桂蓮	是社區理事長整理後給社區志工們種的。
英妹	還有空地嗎?
桂蓮	有ㄚ。
英妹	我可以種嗎?
桂蓮	可以呀!
英妹	那我來種火龍果。
寶妹	(走進菜園向大家問好,之後在自己的菜園做事。站起,向桂蓮說)這是我的,你怎麼在做呢?
桂蓮	這是我種的蕃薯,我每天都在澆水、拔草,你怎麼說是你的。現在可以覆土了,才說是你的。
寶妹	(大聲吵)本來就是我的。我來的時候,你沒來,你來的時候我沒來。

桂蓮　　　（生氣的說）好！好！給你，懶得跟你吵。鴨霸，我不
　　　　　跟你爭。（走向另一端行，繼續工作）

寶妹　　　本來就是我的

英妹　　　ㄟ～寶妹，那是桂蓮的，她天天都在澆水、拔草，而我
　　　　　也沒有看過你來。

寶妹　　　我說是我的就是我的，我來她沒來，關你什麼事，管
　　　　　這麼多。

英妹　　　真係盧咐。真強喔！

△寶妹繼續工作，沒聲音，而看一看桂蓮。

號妹　　　桂蓮我來幫你澆水。

寶妹　　　（起來走向英妹旁邊，拍英妹肩膀）我說那是我的就是
　　　　　我的，你看她都沒有話說。

△英妹一副不理樣。寶妹再繞到永香旁邊。

號妹　　　英妹我也來幫你澆水。

寶妹　　　永香，我說那是我的就是我的。

△永香一副不理樣。寶妹又走向號妹說同樣的話，號妹不想聽，直
　接把澆水壺往寶妹嘴巴方向舉。

寶妹　　　（大聲說）這是幹嘛？

號妹　　　這是大聲公。（這時菜圃的大家無聲工作）

△冬妹牽秀菊的手出來。

冬妹　　老婆，今天天氣很好，我帶你去散步。

秀菊　　好呀！要去哪裡呢？

冬妹　　走一走，你欠運動，我想帶你去社區的長青菜園看看，
　　　　她們種好多菜。

秀菊　　保生社區的長青菜園，我不要。

秀蓮　　嘿！冬瓜哥，你們倆公婆要去哪裡？

冬妹　　我們要去學種菜，你要不要去？

秀蓮　　我是有錢人，我才不要去曬太陽，會曬黑。

秀菊　　騙人不識，老公，我也不要去。早知道也嫁給她老公。

冬妹　　（向桂蓮問好）你好！

桂蓮　　冬瓜哥，你好。你也要來種菜喔？

冬妹　　想啊！但我什麼都沒準備。

桂蓮　　沒關係，我這有種子和用具也可以借你喔！

秀菊　　我穿高跟鞋怎麼種？穿這麼漂亮怎麼可以種菜，手會
　　　　粗掉。

冬妹　　脫掉放旁邊。快點啦！不要那麼懶！

秀菊　　我的手那麼白、那麼細，會曬黑。

桂蓮　　我這有手套，拿去用。

△秀菊無奈戴上手套，做拔草狀，不小心太用力跌個四腳朝天。

冬妹　　老婆你幹嘛！

秀菊　　唉呦！好痛喔！我閃到腰，不會走。（一直吵要回家）

冬妹　　（無奈的說）你就是欠運動，好啦！好啦！起來，起
　　　　來。你們看我老婆很懶。

秀菊　　我要回家啦！我不會走，老公要背我。

△冬妹、秀菊退場。

英妹	火龍果真大，（將手中的火龍果給寶妹）這是火龍果給你。
永香	真漂亮，（將手中的波菜給寶妹）這是波菜給你。
號妹	（將手中的南瓜給寶妹）這是南瓜給你。
桂蓮	好大顆（將手中的地瓜給寶妹）這是地瓜給你。
寶妹	真不好意思，實際那菜是她的……（退場）
秀菊	老公，老公，好累喔！幫我搥搥背，捏一捏啦！
冬妹	好啦！
秀菊	重一些，太重了，輕一些，太輕了。不要心不甘情不願，好不好？
冬妹	好啦！老婆，你好好休息一下，我到門口休息、看報紙。
秀蓮	永香，這包米這麼大包這麼重，要扛到哪？
永香	冬瓜哥很久沒去菜園了。
秀蓮	對呀！冬瓜哥也很久沒看到他去上班。
永香	不知道怎麼了？
秀蓮	那咱們一起去看一看、關心他們。

△永香、秀蓮走兩步路，聽到秀菊哀叫聲，兩人倒退一步。

永香、秀蓮	他老婆為何會這樣哀叫，不知發生什麼事？
秀蓮	（看前去，告訴永香）冬瓜哥坐在門口。
永香	等一下冬瓜哥有問，就說今年豐收，其餘什麼都不要說。
秀蓮	好。
永香、秀蓮	冬瓜哥好。

冬妹	你們好。
秀蓮、永香	這給你。
冬妹	你做什麼送我米？（冬妹將米推回）

△秀蓮、永香又再將米推回。冬妹一臉疑惑的收下。

秀蓮、永香	好年冬。
永香	（拍拍冬妹肩膀）有事要聯絡喔！（永香、秀蓮轉身離開）

△冬妹一臉疑惑的聳聳肩。永香、秀蓮退場前巧遇桂蓮、號妹。

永香	你們要去哪裡？
桂蓮、號妹	我們要去看冬瓜哥。
秀蓮、永香	我們剛送一包米給他，他也收了。
桂蓮、號妹	那我們趕快去看，順便也要送南瓜、波菜。
秀菊	（繼續哀叫聲）臉紅腫又痛ㄚ。
桂蓮、號妹	哎喲！不知發生什麼事，他老婆哀哀叫，會不會是家暴？（走向前）冬瓜哥在家嗎？
冬妹	在。
桂蓮	這是菠菜，給你。
號妹	這是南瓜給你，怎麼這麼久沒看到你。自己種的。
冬妹	不用，不用，我還有啦！
桂蓮	有什麼話說出來，大家可以互相幫助啦！

△桂蓮、號妹轉身準備退場。

秀菊	（繼續哀叫聲）又黑又痛啦！
號妹	他老婆哀哀叫，這麼說不知道是不是被冬瓜哥打。

△退場前巧遇英妹、寶妹。

英妹、號妹	你們要去哪裡？
桂蓮、號妹	我們剛從冬瓜哥家回來。
英妹、號妹	我們現在正要去看他。（帶了火龍果、芝麻過去）
	冬瓜哥好，送你火龍果、芝麻。（轉身退場）
冬妹	今天到底怎麼了，莫名其妙送一堆東西。
秀菊	老公！你在忙什麼？
冬妹	別人拿了一些東西，我要拿進來。
秀菊	老公，你在做什麼？老公我想吃東西。
冬妹	開水好了。
秀菊	我不要，每次叫我喝開水。
冬妹	冰水好了。
秀菊	這種天叫我吃冰水，我不要！
冬妹	弄什麼？
秀菊	你要弄好吃的給我吃，你想辦法。
冬妹	我知道，我想到了你等一下。
秀菊	快點ㄚ！
冬妹	給我一點時間。
秀菊	老公好了沒有？
冬妹	還沒。
秀菊	怎麼這麼久，老公好了沒有？
冬妹	還沒，我在弄東西，要給我時間。
秀菊	太久了啦，好了沒有？

冬妹	不要吵，好了。（端一碗給老婆）
秀菊	（往碗裡看一下）丫！這是什麼？老公你好棒，老公你也吃。
秀蓮	很久沒看見冬瓜哥了，不知道有沒比較好。
永香	對呀！自從上次送米到現在也沒看到人。
英妹、寶妹	你們要去哪裡。
秀蓮	永香要去看冬瓜哥。
英妹、寶妹	我們也要去。
桂蓮、號妹	我也要去。
永香、秀蓮	好！大家一起去。
秀蓮	（站在門口）冬瓜哥在家嗎？
冬妹	有，是誰呀？
秀蓮	我秀蓮、社區志工媽媽，想到你們家。
冬妹	請進。
秀蓮	你們在吃飯喔。
冬妹	一起吃。
秀菊	老公，我們請他們一起吃。
冬妹	好，你去拿碗。（裝給每個人一碗）
桂蓮	好Q喔！真好吃。
號妹	顏色好漂亮。
英妹	這是什麼做的？
冬妹	這裡有妳們送我的南瓜、波菜、芝麻、火龍果和米。感謝妳們的五份情義，所以我叫它「五漾情」。
全體	喔！

△燈暗，音樂進，退場。

第四幕　農村體驗藻礁生態之旅

△冬妹安排寶妹、永香去找木材、秀蓮、桂蓮起窯。

玉曉	姐妹們準備好了嗎？我們一起去參加理事長辦的焢窯。
玉曉	（準備雞拿著出來）這是我自己養的土雞。
香嬌	（拿著芋頭出來）這芋頭又大條又香，焢窯最香！
秀菊	（拿著地瓜出來）這蕃薯烤起來真的很好吃，很Q很甜，不相信等一下我烤好請你們吃。
號妹	（拿著玉米出來）這玉米漂亮又甜。
英妹	（手上空空）我兩手空空，待會你就知道……

△秀菊一到就要丟進去。

冬妹	（阻止）不行，土燒的還不夠紅。

△這時秀菊與冬妹稍微爭吵。

桂蓮	（笑笑）我看看。嗯，（點點頭）可以放。

△秀菊又爭著要先放地瓜，冬妹阻止秀菊。

秀蓮	不要吵了、讓我來告訴你，聽好哦！雞要先放，因雞整隻比較難熟。（玉曉將雞放進去）
寶妹	第二、放芋頭，（香嬌放芋頭）芋頭比較難熟
英妹	我知道第三要放——（指秀菊）你的地瓜。
玉曉、香嬌、秀菊、號妹	最後放玉米，好漂亮的玉米，大家一起來焢窯鬼，焢窯鬼。
秀娥	（進來向大家打招呼）大家已經上完課程，今天要實際來個農村體驗及藻礁生態之旅。現在窯已經焢好了，在燜等的這段時間呢，（秀蓮、玉曉到後面牽車）我們來騎腳車到海邊看藻礁生態。
秀蓮	（牽著腳踏車喊）理事長上車了。
永香	等等我不要騎太快。
英妹	後面還有腳踏車丫！

△演員至旁牽腳踏車。燈暗，音樂進。

理事長	各位伙伴，剛才的風景好不好，現在我們來考試好不好，桃園縣的藻礁歷史有多久？
志工	1000年。
理事長	錯！
志工	2000年。
理事長	錯！
志工	100年。

理事長	錯！
志工	4500年。
理事長	答對！那觀音的藻礁佔全台灣的百分之幾？
志工	50%。
理事長	不對！
志工	40%。
理事長	不對！
志工	20%。
理事長	答對！藻礁長得非常緩慢，每年平均生長幾公分？
志工	0.3-0.4公分。
理事長	藻礁和珊瑚礁要如何區分？
志工	我忘記了。
志工	藻礁是植物，珊瑚礁是動物。
理事長	全台最大的藻礁海岸在哪裡？
志工	保生社區。
理事長	保生社區特色有什麼？
志工	西瓜和美女。
志工	五漾情。
志工	草墩，要傳承下去。
理事長	今天就聊到這哩，要回程的時候記得撿貝殼、漂流木有做記號的不要撿喔！
志工	撿這個要做什麼？
理事長	回去就知道了。

△燈暗，音樂進。

理事長 今天我們體驗了農村及藻礁生態之旅，伙伴們來回顧一
下我們今天的行程。

△投影片播放今天他們去海邊的行程，影片播放在大型的像框（以
木板加上碎貝殼、貝殼、漂流木製成）。

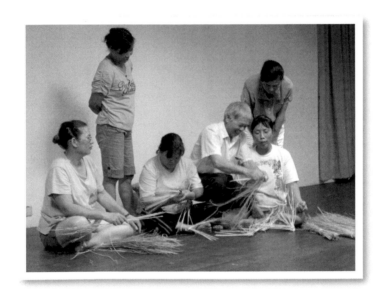

歡迎來金門玩
（本劇演出原名《金門劇動──種子發芽了》）

編劇：陳義翔規劃，

　　　金門縣政府文化局社區劇場種籽教師培力營學員

　　　周小萍、李筱梅、李素賢、陳沛儒、葉麗珠、

　　　蔡依婷、陳志偉、楊玉蘭、陳則錞、林如容、

　　　洪春柳、歐陽豪、陳森照、陳永棋、陳良玉、

　　　黃彩戀、李漢強、何碧羨、王淑慎集體創作

.. 一、 ..

場景：閩南建築。

莊主秘	（指著蜈蚣座）喔，那個一座一座的，不知是什麼！
迎城隍信眾	今天四月十二，真熱鬧！
台大城鄉所所長	ㄟ，妳是金門人嗎？
迎城隍信眾	是啊，來拜拜。
莊主秘	（指著蜈蚣座）借問一下，那個一座一座的，是什麼東西？
迎城隍信眾	那是「蜈蚣座」的「妝人」啦。
台大城鄉所所長	蜈蚣座？

雙胞胎姊姊	媽媽，我們學校的老師有說過。蜈蚣是毒蟲，民間信仰認為蜈蚣座具有驅逐邪魔、袪災招祥的功能，因此在廟會遊行時可作為神輦、神轎的先驅隊伍，具有開道的功能。
金技院城鄉所所長	妳女兒學問很好喔！
莊主秘	那可以跟它照張相嗎？
金技院城鄉所所長	來來來，我幫你們拍張大合照。

△所有人往蜈蚣座前面靠攏。

莊主秘	阿嫂一起來嘛。

△迎城隍信眾入場。

金技院城鄉所所長	比個姿勢，為金門之行畫下一個完美的句點。來，弟弟看這邊。（調相機鏡頭）來，一、二、三。（所有人定格）

△有人作狀元餅動作出現。

夫	對啊我們快回家吧，晚上還有博狀元餅。
妻	那今天不就八月十五？
夫	我也忘了今天是八月十五。
妻	無日不知中午了。
夫	我們作伙來看人家去博狀元啊。（一起出門走到一群博狀元餅的民眾正在博狀元餅）

二、

場景：機場

金技院城鄉所所長	（對著小強）這團到了。（看到莊主祕一行人）歡迎歡迎歡迎，這不是前教育部主任祕書莊主祕嗎！歡迎歡迎。
莊主祕	您應該是金技院城鄉所所長吧！
金技院城鄉所所長	今天有這個榮幸帶你們這團，這是我們這團的駕駛，小強駕駛。我們這團的車號「2857」，閩南語叫做「你爸有錢」。
全體	好記、好記、好記！
金技院城鄉所所長	這位是……（看著台大城鄉所所長）
莊主祕	介紹一下，這是我們台大城鄉所所長。
金技院城鄉所所長	請問一下，後面這位是……妳的女兒？
台大城鄉所所長	這是我雙胞胎的女兒。
金技院城鄉所所長	那今天貴賓來，第一站，要去哪一站呢？（哼唱）「浴戰古寧頭」，那我們第一站就去參觀古寧頭戰史館。

△一群民眾拜風雞。

妻	接下來我們要去看風雞。
夫	對對對，小金門看風雞，我這老伙兒記憶差。
妻	早期閩南地區的房子，常常會生白蟻。氣候太潮溼，所以才會拜風雞保佑我們房子不被白蟻吃掉。

夫	咱們快去看風雞要不然它站著腳會酸。
妻	它的腳不會酸啦！它會吃白蟻，保佑我們全家好好好！（拉住急著要看風雞的夫。）還有台灣來的媽祖陣、拍花草。

三、

場景：古寧頭戰史館

雙胞胎姊姊	媽媽我要照相，我要照相。
台大城鄉所所長	好、好、好，來，笑一個。
雙胞胎姊姊	妹妹沒有來。
台大城鄉所所長	妹妹一起一起，來來來，看這裡喔。好了好了趕快來。
莊主秘	這不知有導覽系統無？
三勇士之一號勇士	各位貴賓大家好，歡迎蒞臨古寧頭戰史館，古寧頭戰役是民國38年10月25號中共登陸作戰，現死一萬，受傷的不算。介紹完畢。
莊主秘	金門那麼進步啊！幾年不見，又有自動語音導覽系統。再玩一次！
三勇士之一號勇士	各位貴賓大家好，歡迎蒞臨古寧頭戰史館，古寧頭戰役是民國38年10月25號中共登陸作戰，現死一萬，受傷的不算。
台大城鄉所所長	這不需要。
莊主秘	還會講同樣的，那我再試一次看看。
莊主秘	故障了，怎麼辦？那我們趕快走。
台大城鄉所所長	下一站要去哪？

莊主秘	較近一點的可能要去「水頭」喔！
台大城鄉所所長	要不然我們去水頭看看好了。
莊主秘	水頭厝，聽說蠻好看的。
台大城鄉所所長	我也有在網路看到，要不然我們來去。

△有人作吊烏動作。

夫	這裡有一個吊烏。你那水秋秋（盛盛）仔再來。（夫耕田中妻在將水提上來）
妻	老a仔！這菜快來澆澆，不夠要來再加！（這時男的從用鋤頭改提筒澆菜，女的整理菜園。）
夫	今仔日天氣真好！實在真熱厚！（拉衣透氣）
妻	幾點了啊？（互相看著自己的手錶）
夫	中午啊！你嘸看日頭在這喔！咱不要看手錶，日頭掛中午了，接近中午了，我們回去吃麵線。
妻	煮麵線，好啊！
夫	對了，都忘了我們的麵線還在曬。
妻	麵線還在曬？
夫	對啊！
妻	不然那下午再收好了。
夫	那晚上先下一些麵線、蚵仔，咱家 還有蚵仔？
妻	沒啊！
夫	沒。那咱們先滾水煮些麵線，咱們回家吧！

四、

場景：慈湖

台大城鄉所所長	（看到水獺）ㄟ，這是啥？這裡有人可以介紹一下否？ （看到栗喉蜂虎）那邊有一隻鳥，叫牠介紹一下好了。
台大城鄉所所長	那隻鳥我知道，那隻鳥叫做栗喉蜂虎。（栗喉蜂虎邊飛邊發出叫聲）
金技院城鄉所所長	蜂虎介紹一下，來。（栗喉蜂虎持續發出叫聲）
莊主秘	老師，我聽懂，我翻譯一下。古早有一位公冶長聽得懂鳥語，我也稍微有學到。他說這個叫水獺。
金技院城鄉所所長	莊主秘，這隻青青的是什麼？
莊主秘	這「鱟」啦！國語叫「鱟」。
金技院城鄉所所長	聽你在「鱟小（胡爛）」，這隻甘是「鱟」？
莊主秘	真的沒鱟小，真的是鱟。鱟小時候像一個十塊銅板那麼小，十九年才會大到這樣。四億年前就是長這樣，所以又稱為活化石。
金技院城鄉所所長	妹妹要帶一隻鱟回去，可以嗎？
莊主秘	不行不行，這是保育類的。
金技院城鄉所所長	（指著鱟）保育類。
台大城鄉所所長	這是保育類，媽媽不能買給妳。
莊主秘	ㄟ，那這個是什麼？
台大城鄉所所長	這個我看過，好像淡水那邊有。啊！水筆仔。

△眾人觀賞水筆仔

金技院城鄉所所長　那現在你們還想去哪裡看？

△有人曬麵線架的動作出現。

夫	哇！妳看咱們家的麵線曬仔這呢水。
妻	水啊！
夫	稍微讓讓（播開）一下！播一播才會乾……，不然待會發霉不好吃。（妻正在播麵線。夫也幫忙）
妻	日頭赤豔豔不會生霉，喔！這些麵線白又Q！
夫	不然咱們就去煮些麵線來吃。

△妻用日本買回來的菜刀切麵線，切不開中。

夫	你去煮麵線我先去休息一下。（正要走開時）
妻	老a仔！這刀這麼厚，鈍巴巴，割不斷！
夫	鈍？這是咱去日本買的那隻菜刀，那隻刀不利？
妻	去日本！金門仔菜刀好好你不買，跑去日本買這支刀鈍巴巴！
夫	厚！日本仔東西真差喔！是你講e不是我講e。不然我們去買金門菜刀好了！
妻	金門菜刀不知多讚！現做的刀不知多好！你不知影，不會買！被唬去啊！
夫	好！咱們去買一支菜刀。

五、

場景：鋼刀店

金技院城鄉所所長	一過就看到，來，大家看。
鋼刀店老闆	啊？歹勢歹勢，沒注意有客人來，你們好啊，我是這裡的頭家，歡迎參觀選購。
台大城鄉所所長	ㄟ，老闆你在幹嘛？
鋼刀店老闆	我正在製作客人訂作的砲彈鋼刀！
台大城鄉所所長	那我們可以參觀一下砲彈鋼刀的製作過程嗎？
鋼刀店老闆	當然可以啊！金門人都是很好客的！

△部份旅客四處參觀，看到陳列在周圍的大小砲彈。

莊主秘	老闆！這……真的都是用這種（指砲彈）來打的嗎？
鋼刀店老闆	如假包換的真！保證貨真價實！朋友啊！你看我們店裡的砲彈又大又多，像這一顆打個一千把都沒問題！
遊客群	真的假的。
鋼刀店老闆	真的假的都讓你們一次說完了，這當然是真的嚕，我們店裡的鋼刀都是用砲彈製成的，砲彈鋼刀！不論是用來剁肉、切菜、切西瓜、削甘蔗、榨果汁，甚至是拿來運動休閒，打乒乓球、打網球，都是世界一的最佳利器！心動的話就買個一兩把帶回家吧！

金技院城鄉所所長	今天金×利有促銷，買一把再送一支蒼蠅拍。
莊主秘	老闆我要一支，帶去總統府前抗議。
台大城鄉所所長	那我一次包五支。
鋼刀店老闆	對了！還可以電話訂購唷！我們的電話是——（停頓）0800-956-956、0800-956-956，恁爸閒閒-就某聊-就某聊。謝謝你們的光顧，希望下一次再來金門玩唷！
遊客群	老闆再見！
夫	我買日本刀應該是較好。
妻	要用愛用國貨。
夫	咱仔去買一支最最最有名的金門菜刀。
妻	用共匪鐵鎚打的。
夫	共匪是啥呢？
妻	共匪就是共匪給咱們打大顆炮彈。
夫	共匪在哄嚨叫作嚨哄！

△金×利菜刀製刀的動作出現。

夫	這間金×利A賽啊賣賽？
A店員	這支菜刀剛剛才打好的。
妻	現打的？現場在那裡？
A店員	在這啦！這裡是打刀所在啦！
夫	真大間！（夫妻一同讚嘆）
夫	菜刀就是這樣貢喔，用傳統方式在打，還有這個打風。
A店員	對啊！
夫	不能看太久，我想說他們在打菜刀。

莊主秘	是喔，中午時間到了，老師肚子會餓否？
台大城鄉所所長	你會餓否？
雙胞胎姐妹	好餓好餓喔！
台大城鄉所所長	我女兒們好像很餓了。
莊主秘	要不然我們去，他們今天有介紹一家什麼迎什麼閣的？
金技院城鄉所所長	迎夏閣，今天我帶你們去迎夏閣。

△妻催促要回去請（台）蚵。

夫	老a仔！中午吃吃來去慈湖走走，咱們好久沒一起去那邊散步了。
妻	好幾年沒去了！
夫	咱們那邊還有蚵區，到時咱仔來走走。
妻	不對啦，去蚵區也要去順便請（台）蚵～。
夫	要去請蚵喔！
妻	拿些蚵回來播一播。

△蚵區在請（台）蚵的動作出現。

夫	咱走那兒那角蚵區，咱仔請些蚵來晚上才來煮。（走到了請蚵的地方）
夫	這支叫剁（蚵）刀，妳那支刀可以請蚵嗎？
妻	要洗一洗！
夫	叫妳來散步還要來撿蚵。
妻	你們來請蚵喔！（遇到A小姐、B小姐、C小姐）
A	嘿啊！

△夫妻也正加入栽蚵中。

C　　　　嗯！

妻　　　　（問夫）好了？

六、

場景：迎夏閣

金技院城鄉所所長　迎夏閣到了！來來來，大家坐大家坐；來來，
　　　　　　　　　大家坐。我先上菜──我們金門的活魚三吃，
　　　　　　　　　來──這魚尾對到莊主秘。
　　　　　　　　　莊主秘，你知道這個魚尾的意思嗎？

莊主秘　　　　魚尾！有人在吃嗎？

金技院城鄉所所長　魚尾有人在吃，尤其是輩分高的。尤其是莊主
　　　　　　　　　秘你這種有身份有地位的人。

莊主秘　　　　台灣人沒有在吃魚尾的。

台大城鄉所所長　我們沒聽過，要不然幫我們介紹一下。

金技院城鄉所所長　這魚尾對到你，看你要不要賣，如果不賣，你
　　　　　　　　　一次喝三杯；如果要賣，你一個一個賣，賣的
　　　　　　　　　人要加酒。那你要不要賣？

莊主秘　　　　不通啦，今天還有行程。

台大城鄉所所長　下午還要去玩。

金技院城鄉所所長　要不你一次喝一罐就好。

莊主秘　　　　好。（把魚尾挾起來。）

△齊唱：有緣——無緣——大家來做夥，燒酒喝一杯，乎乾啦——
　　呼乾啦——

金技院城鄉所所長　來來，乾杯。
雙胞胎姊姊　　　　媽媽，我們小朋友不能喝酒。
台大城鄉所所長　　喔，對對對，沒關係，妳喝汽水就好，乖乖乖。
雙胞胎姊姊　　　　換一杯汽水。
台大城鄉所所長　　吃飽了吧，那下午還要介紹我們去哪裡看？
莊主秘　　　　　　要不然我們去民俗文化村看古厝，那裡的古厝
　　　　　　　　　跟我們台灣本島的三合院不相同。
台大城鄉所所長　　好啊，我們去看看。
金技院城鄉所所長　好，小強開車。
莊主秘　　　　　　警察中午會不會臨檢？
金技院城鄉所所長　你又沒有開車，開車的是我們小強。

△鷗鷥動作。

夫　　　　你看你看，天空上的黑鳥——
妻　　　　白鳥啊黑鳥？啊！人都說那叫鷗鷥。
夫　　　　還有白鷺鷥——

場景：民俗文化村

金技院城鄉所所長　民俗文化村到了，大家先看一下燕尾。剛剛吃
　　　　　　　　　燕菜，現在看燕尾。
台大城鄉所所長　　這燕尾還蠻漂亮的。
民俗文化村管理人　各位旅客，歡迎光臨民俗文化村，我是民俗文化
　　　　　　　　　村的管理人員。請問你們從哪裡來？

台大城鄉所所長　我們從台北來。

民俗文化村管理人　台北來的朋友喔！那你們在台灣本島一定看不到我們這種特有的閩南式建築燕尾喔。在民俗文化村總共有十八間這種燕尾式「ㄅㄧㄠˋ ㄐㄧ　ㄉㄚ」的古厝喔！歷經二十五年才蓋好喔。很高興你們能夠來參觀我們這裡特有的閩南文化，我們這邊還有好吃的蚵仔麵線，一碗五十塊錢，等一下可以多多捧場。還有呢……

金技院城鄉所所長　喔！這啥？怎麼那麼美！

民俗文化村管理人　這是我們金門才有的「花帕」喔！就是嬰兒要用花帕給他包起來。

莊主秘　　　　　　這不是蘇格蘭裙嗎？

民俗文化村管理人　不是不是！這是金門特有的花帕，它有避邪、保平安的作用。那請你們自由參觀民俗文化村，謝謝。

莊主秘　　　　　　西洋棋可能是源自金門這個〈花帕〉來的喔！

台大城鄉所所長　有可能、有可能。

△有人作狀元餅動作出現。

金技院城鄉所所長　來，到了到了。

莊主秘　　　　　　（抬頭，手指著招牌。）那一間廣東粥。

金技院城鄉所所長　這就是「哪一間廣東粥」。

台大城鄉所所長　那我們先坐好了。

△所有人坐下。

廣東粥店小妹　　　請問要吃什麼？
台大城鄉所所長　　廣東粥。
莊主秘　　　　　　加油條。
廣東粥店小妹　　　幾碗？
台大城鄉所所長　　一人一碗。

△廣東粥店小妹轉身進去廚房。

△軌條砦的動作出現。

妻　　　　那邊有些軌ㄊㄞˇ條啦，咱們去看賣。
夫　　　　你不懂就是不懂，叫你讀書你不讀書，不然嘛
　　　　　要看電視看書。（指著妻的頭說）
妻　　　　我就不懂嘛沒看書。
夫　　　　什麼軌ㄊㄞˇ條，是軌條ㄊㄞˇ才對！
妻　　　　什麼ㄊㄞˇ我都不知！
夫　　　　不管他什麼ㄊㄞˇ，我們去看看吧！（妻應好）
夫　　　　我們兩手牽手，日頭赤焰焰，我們載斗笠去，
　　　　　等等還要去海邊。（互相為對方戴斗笠）
夫　　　　要綁好喔！（夫貼心為妻綁好斗笠帽）
夫　　　　老a仔！你來給看這就是軌條ㄊㄞˇ。
妻　　　　這一支一支起漲價，咱拿一些去賣！
夫　　　　你嘛好啊！這是共匪要來時，咱可以把他們的
　　　　　船用壞，用壞船他們才不會把咱抓起。不過廈
　　　　　門講不會再打戰啊！不知無影嘸？
妻　　　　現在已經和平世界。
莊主秘　　台灣也有廣東粥啊。

金技院城鄉所所長	金門的較特別，看不到米粒。
莊主秘	真的嗎？
金技院城鄉所所長	真的，但是在金門廣東粥有十幾間，不知你們喜歡哪一間的廣東粥？
莊主秘	不會誆我們，較便宜的，料又多的。
金技院城鄉所所長	那我們就隨意吃一間。小妹動作快一點，不要拖時間。

△廣東粥店小妹端廣東粥上桌。

廣東粥店小妹	廣東粥加油條。
台大城鄉所所長	油條拿過來些。（用手拉油條）這油條太重，來幫忙拿過來點。（金技院城鄉所所長幫忙拉油條）這油條還蠻大條的。
莊主秘	這廣東粥金門話怎麼說？
廣東粥店小妹	粥糜。
眾人複誦	粥糜。
金技院城鄉所所長	廣東粥為什麼要加油條，沒有介紹一下？
油條	因為這樣才好吃啊。
莊主秘	（驚訝的樣子）你們這個油條也有自動導覽系統啊？
台大城鄉所所長	油條也會講話！
金技院城鄉所所長	不是，莊主秘，現在金門為了促進觀光，平常在吃的油條一條七塊錢；這個有自動語音的，一條再加二十。
莊主秘	吃了不會拉肚子嗎？
金技院城鄉所所長	一分錢一分貨，較便宜的也有，較貴的也有。

台大城鄉所所長	那不就要讓他說看看。（伸手按油條）再說一次，來。
油條	油條配廣東粥才好吃。
台大城鄉所所長	喔！趕快吃一吃，等一下不是還有活動嗎？來來來，大家趕快吃一吃。

△眾人吃廣東粥。

莊主秘	真的沒有米ㄟ。沒米還吃得挺飽的。
台大城鄉所所長	吃飽了。
莊主秘	怎麼會有放鞭炮的聲音？
金技院城鄉所所長	今天是四月十二，差點忘記了！來去看一下。
台大城鄉所所長	走走走，去看一下。
夫	老a仔，我記得四月十二號我們的城隍廟那真是真熱鬧。
妻	有有有！我還記得有七爺八爺。
夫	你還拿著香跟人去拜拜用頭花，尾後一直跟一直拜。
妻	那是叫作隨香，保佑我們全家平安。
夫	那我要跟著你一起去拜。
夫	那你還記得那一尊一尊的長怎樣？我那時跑去廁所太急了！
妻	今年要是換作爐主，都擺後面。
夫	還有舉神輦。
妻	有有有！
夫	七爺、八爺都會走前面。
妻	看了很多都不太記得了，太多了！

夫	我們還有什麼？
台大城鄉所所長	ㄟ，前面好美，這是什麼東西？這是蠟像⋯⋯。
莊主秘	這邊不知是否也有自動語音導覽系統？摸看看。
台大城鄉所所長	這邊這邊，按看看。
僑鄉文化館蠟像	各位旅客，歡迎光臨僑鄉文化館，首先為您介紹的是我們金門特有的僑鄉文化。早期金門居民的生活非常的困苦，於是，我們衍生出這個僑鄉文化。謝謝你們參觀僑鄉文化館，祝你們旅遊愉快，謝謝。

△所有人伴隨著音樂唱著蕃薯情的歌，加上迎神轎的畫面等。

人生上半場

編劇：陳義翔規劃，龍潭鄉中正社區發展協會哈客串劇坊張旻碩、
　　　李鳳珠、曾玉梅、鄭琦縈、劉來妹、楊玉嬌、黃蘇耳、
　　　官怡辰、張暉美、胡瀞月、張秀葵集體創作

獨幕　泉水坑

△小毛開場獨白：我是小毛，台中人，是個還在問十萬個為什麼的
　小野子，我的腦袋瓜總是充滿著好奇又愛胡思亂想，如果每個人
　都有一種生活，那麼我的生活會是哪一種呢？就在我努力尋找答
　案的同時，我遇到了他們，接下來，我會發現什麼嗎？

△開場舞音樂進－（盧廣仲：一百種生活）
　音樂開始時小毛坐在舞台中央，眾人以各種姿態圍在他的四周，
　隨著音樂的音律，眾人如木偶般，開始個人不同的律動，下歌之
　後眾人隨詞曲內容變換個人或小組或全體的律動，表現出或個人
　或大家的一百種生活。

△小毛間奏獨白：原來大家的生活和我都有類似的地方，一樣的想
　找到屬於自己的生活，在尋找的過程中也許會遇到困境，但是仔
　細想想，也許盡情享受現在這一刻好像也不錯哦！哇嗚～

1、小毛－抱怨

△音樂結束，小毛坐在左下舞台，右上舞台放著刻有「泉水坑」的
　石頭道具，上舞台有整排竹子，舞台中央是泉水坑。

小毛　　好不容易離開台中到龍潭來打拼，怎麼！現在卻不知道
　　　　要幹什麼了，（鳳珠帶洗衣道具進場，來到右中舞台洗
　　　　衣服）到了這裡之後，自己孤伶伶一個人，也沒認識半
　　　　個朋友，怎麼這麼可憐啊！（玉梅帶洗衣道具進場，在
　　　　鳳珠右側蹲下洗衣服）難道，我真的只能每天待在家裡
　　　　做宅男嗎？我～不～要～啊！只是，我到底該做什麼好
　　　　呢？誰能告訴我答案啊？唉～

2、鳳珠－活到老學到老

△鳳珠邊洗衣服邊大聲的說。

鳳珠　　唉！我的人生是多麼的坎坷呀！為人大姊的我從小就很
　　　　獨立，只知道要（琦縈、來妹、瀞月帶洗衣道具先後由
　　　　左右舞台進場洗衣服，瀞月在鳳珠左側，依序是來妹和
　　　　琦縈）幫忙顧家犧牲自己，早婚的我度過很辛苦的日
　　　　子，才把四個女兒扶養長大，現在先生年紀大了，我必
　　　　需更堅強愛自己；想做婚前未完成的興趣，把時間安排
　　　　得很充實（鳳珠起身邊說邊做動作）每天不忘早起運動
　　　　的精神（做肢體運動），加入太極拳（表演太極拳），
　　　　十幾年來不敢放棄，因為學得很辛苦；也參加了早起會

舞蹈社（舞蹈轉身），最近還上電腦（手按鍵盤狀）、英語（口白）、日語（口白）課。平常不但要做家裡的志工，還要做外面志工；想多充實自己，多學習成長，活到老，學到老，才是快樂的人生。（說完坐下洗衣）

3、玉梅－OFFICE

△玉梅站起來。

玉梅　　　對啊！在職場打拼工作了三十三年終於退休了，夜深人靜時我經常回想以前上班的我永遠都是精神百倍，在工作上沒有一件事會難倒我，（玉梅穿上office的上衣走到舞台中央，琦縈、鳳珠原地套上office穿的上衣）除了應付廠商與客戶外，偶而還要充當和事佬，董事長與總經理在理念不同、意見不合的時候他們都會找我～

△音樂進－琦縈、鳳珠站起來向舞台中央靠近一步。

總經理（琦縈飾）　開會了！

玉梅　　　　　　董事長、總經理，今年公司旅遊決定去哪裡了嗎？

董事長（鳳珠飾）　日本！

總經理　　　　　去泰國！

董事長　　　　　日本比較乾淨治安也比較好。

總經理　　　　　去泰國比較經濟而且年輕人比較愛玩。（口氣強硬的說）

玉梅	上次開會總公司有說提撥100萬，不足部分由員工自己出一點。
總經理	這樣不好吧！（口氣依舊強硬）
玉梅	聽各門主管問卷調查，少數服從多數，這樣可以嗎？（與董事長對看）
玉梅	眼見空氣快結冰了，有我在一切OK啦！（鳳珠、琦縈回到原位蹲下更衣、洗衣）

△音樂漸收－玉梅回到洗衣位置。

4、琦縈：龍潭三大景點

琦縈	大姊很厲害耶，退休很可惜哦！
玉梅	還不是聽這位大姊在自言自語所以在和她聊天。
琦縈對鳳珠說	大姊你剛才自己在說些什麼啊？
鳳珠	什麼自言自語，我是在說給他聽的（用下巴示意指前面的年輕人）！
琦縈	啊！那個年輕人呀！我去和他聊一聊！

△琦縈走向左下舞台年輕人。

琦縈	年輕人，怎麼了？心情不太好的樣子喔！
小毛	是啊！一個人到這邊來散散心！
琦縈	外地人喔！你從哪裡來的？
小毛	我從台中到龍潭來工作，出來走走。
琦縈	我是從桃園來的，你對龍潭熟嗎？
小毛	老實說，不是很熟！

琦縈	這樣啊！那我來和你聊聊，像我們在的這個地方（用手比一下舞台中央）叫做泉水坑（客語）。
小毛	蛤～
琦縈	泉水坑（客語）。
小毛	空？
琦縈	空呢～就是客家話發音，用國語來講就是洞的意思，十五年前嫁到龍潭來，那個時候我對龍潭印象最深的地方就是怪屋。
小毛	怪屋？

△玉梅、來妹、鳳珠在右中舞台用肢體組合成怪屋，瀞月（飾葉發苞）站屋中。

| 琦縈 | 是啊！ |

△音樂進，琦縈、小毛站起來。

小毛	（轉身訝異的走向怪屋）耶～好奇怪的房子喔！（左探右探）
琦縈	（走向怪屋）怎麼樣，很奇怪的地標吧！
小毛	這是給昆蟲住的嗎？
琦縈	才不是呢！這裡面真的有住人的啦！

△玉嬌與暉美從左舞台進場。

阿嬌	（對小毛說）外地人厚！
小毛	對啊！這房子長的好奇怪喔！

玉嬌　　　這是地方士紳葉發苞先生所建造的，很藝術吧！

△當玉嬌正訴說著有關怪屋時，小官做開車狀從右舞台進場（喇叭
　　音效），停在舞台中央，在場所有人被突如其來的車子嚇了一大
　　跳並齊聲大叫（啊）的一聲。

小官　　　搞什麼鬼啊！一群人擋在路中間幹嘛！這房子有什麼好
　　　　　看的啊？
小官　　　（轉頭對觀眾）外地人是不是啊！

△小官氣沖沖的開車向左舞台退場（引擎音效），眾人目送她退場。

暉美　　　哈哈！外地人！（轉身對著小毛說）你才是外地人。
　　　　　（由右舞台退場）
小毛　　　（對玉嬌說）沒事吧？
玉嬌　　　沒事沒事，那你慢慢看吧！（由右舞台退場）
小毛　　　好好～謝謝！
琦縈　　　（拍拍胸口）天哪！現在的人開車都這麼橫衝直撞的
　　　　　嗎？好嚇人吶！
小毛　　　耶～這裡有個電鈴吔！我可以按按看嗎？
琦縈　　　隨便你囉！

△小毛隨即按了電鈴（電鈴音效）。

玉梅　　　讓我們歡迎（大家同聲說葉發苞先生）葉發苞先生（屋
　　　　　主出場音樂）！

△琦縈、小毛、玉梅、來妹、鳳珠散開作閃亮亮狀，歡迎葉發苞由
　四人中間走出來，但一出場即做滑跤狀，眾人隨即降低閃亮亮位
　置，葉發苞起身整裝鎮定面向觀眾揮手。

葉發苞　　大家好，我是葉發苞。

△眾人移到左中舞台重組怪屋，只留下葉發苞和小毛。

葉發苞　　（左右張望後轉向小毛）喂！年輕人！你好！你好！
小毛　　　是是是！
葉發苞　　剛剛是你按我家的門鈴嗎？
小毛　　　是！您就是葉發苞先生嗎？
葉發苞　　是是！
小毛　　　（指向右舞台原怪屋組合處）這是你蓋的房子啊？
葉發苞　　（回頭看）耶～房子怎麼不見了，（左右望一下找到怪
　　　　　屋）哦！在這裡！是啊！這是我蓋的房子怎麼樣，很藝
　　　　　術吧！（走向怪屋再回到右舞台重組）
小毛　　　很藝術！很藝術！
葉發苞　　（伸手用力拍小毛肩膀越來越用力狀）年輕人！你慢慢
　　　　　看，有空來我家喝茶，我裡面還有客人。
小毛　　　（被葉發苞拍壓倒地）喔好好好！謝謝！謝謝！
葉發苞　　（走回屋子前指著小毛對觀眾說）呵呵……好奇怪的
　　　　　年輕人！

△玉梅、鳳珠、瀞月、來妹回洗衣服的位置，琦縈走向小毛，小毛
　扶著肩慢慢站起來。

琦縈　　你還好吧？

小毛　　好好，沒事！沒事！這是怪屋的主人啊！好特別哦！

琦縈　　呵呵！（指向原怪屋的位置）這就是我們龍潭的地標囉！

△小毛與琦縈坐回原位

琦縈　　其實，我剛到龍潭的時候，第一個認識的地方就是龍潭
　　　　大池了。

小毛　　龍潭大池？

琦縈　　是啊！龍潭大池，在那裡啊還有一座九曲橋。

小毛　　九曲橋？

琦縈　　是啊！

小毛　　為什麼叫九曲橋啊？

琦縈　　因為它有九個彎，每個彎都是九十度啊！

小毛　　哦！原來是這個原故！

琦縈　　而且啊～現在又多座一座吊橋。

小毛　　吊橋？好玩嗎？

琦縈　　好玩！走！現在就帶你去。（二人一起走向左舞台）

△蘇耳、小官由左舞台進場和舞台上洗衣的眾人分散在舞台上，狀
　似走吊橋。
△音樂進

琦縈　　小心點哦！

小毛　　哦！好！

△玉嬌、暉美由右舞台進場走吊橋，在橋上玉嬌認出小毛。

玉嬌　　　耶～外地人，你也來這裡啊！
小毛　　　是你啊！

△玉嬌趁著小毛不注意的時候，大力的搖吊橋，橋上的人有人抱怨
　有人驚嚇。

玉嬌　　　好好玩喔！

△當小毛和玉嬌錯身而過，小毛也不甘示弱地大力回搖吊橋！

小毛　　　我也要！，橋上的人又是一陣驚嚇和抱怨。

△小毛和琦縈走下橋後走到中下舞台，其他人全由右舞台退場。

琦縈　　　喂！你很皮喔！
小毛　　　呵……好好玩哦！
琦縈　　　還有在龍潭大池這邊，每年到了端午節，都會舉辦精彩
　　　　　的節目，還有划龍舟競賽哦！
小毛　　　划龍舟競賽！

△小毛坐回左下舞台，琦縈拿出旗子和哨子坐在左中舞台。

琦縈　　　嗶～嗶～（音樂進）

△兩隊划龍舟人馬由右舞台進場，慢動作賽龍舟，譁然奪標，連小
　毛都跳起歡呼！

△音樂停，小毛、琦縈走回左下舞台坐下，舞台上鳳珠、瀞月、來
　妹回原位洗衣，玉梅走向小毛和琦縈。

琦縈　　　　好棒哦！很熱鬧吧！

小毛　　　　是啊！龍潭真是個有趣的地方！

琦縈　　　　告訴你有趣的地方還多著呢！

小毛　　　　哦～聽你這麼說我還想多知道一些呢！

玉梅　　　　你們在聊天嗎？

小毛　　　　（回頭）哦！是啊！

玉梅　　　　年輕人外地來的嗎？

小毛　　　　我從台中到龍潭來。

玉梅　　　　龍潭是很好的地方哦！

琦縈　　　　（起身）大姊，那～你們聊我先去洗衣服了！

小毛　　　　（對琦縈說）謝謝！謝謝！

5、玉梅－退休生活雜記

△琦縈回到泉水坑洗衣服，玉梅坐在小毛旁邊。

玉梅　　　　那麼現在就由我來說我的故事給你聽好嗎？

小毛　　　　好！好！

玉梅　　　　退休一年來，經常在想如果我不活動活動，不充實自己
　　　　　　我很快就會頹廢了，（秀葵進場帶道具到右下舞洗衣，
　　　　　　暉美進場在秀葵旁坐下，玉嬌拿提帶和書在玉梅右側坐
　　　　　　下看書）後來我參加了讀書會，平時除了上課之外我還
　　　　　　做50年來未曾做過的事，（小官進場挽著小提帶在瀞月

　　　　　和來妹中間坐下寫筆記，蘇耳進場在琦縈左側洗衣）
　　　　　那就是種菜囉～

小毛　　什麼？種菜？（小毛露出訝異的表情）

玉梅　　是以前的同事、朋友聽了以後都異口同聲的說 怎 麼 可
　　　　　能！（眾人一起說怎麼可能）！（玉梅站起來拿起一旁
　　　　　的水桶、水瓢做勢澆菜，邊說邊澆菜）其實凡事都沒有
　　　　　不可能的，就看你願不願意學，而且要不要做而已嘛！
　　　　　喔！對了！我一定要拔一顆我種的蘿蔔給你看！

小毛　　哦！好！

△玉梅看看舞台上眾人，然後目光停在玉嬌身上對玉嬌說──

玉梅　　　你來當蘿蔔。

玉嬌　　　（驚訝的說）我？

玉梅　　　是！蘿蔔

阿嬌說　　喔！

△玉嬌戴上道具當蘿蔔，蹲著讓玉梅拔，玉梅開始使用力的拔，用
　力的拔。

玉嬌　　啊！（蹲，半蹲後站起來）

玉梅　　看到蘿蔔自土裡拔拔起的那一剎那，我興奮的大叫，鄰
　　　　　居都跑出來看，以為發生什麼事，（眾人圍上來齊聲問
　　　　　到：發生什麼事啊？）這時候嬸嬸（蘇耳飾，走到中下
　　　　　舞台不以為然的對觀眾）說玉梅一定又給蟲嚇到了！
　　　　　（眾人發現是蘿蔔後紛紛說：唉～拔蘿蔔而已嘛！說完
　　　　　各自蹲回原位洗衣）

△玉嬌（看著小毛驚訝狀）：吧！外地人！

小毛　　　　　　（也很驚訝）啊！是蘿蔔！

玉梅　　　　　你們認識？

小毛　　　　　哦！沒有，常吃！

△玉嬌拿下蘿蔔道具，坐回原位

玉梅　　　　哦！原來是這樣！（玉梅回到小毛的右邊坐下）其實
　　　　　　我，從完全不會不懂，到現在的一知半解，除得要感謝
　　　　　　我的孀孀（蘇耳向觀眾揮手），二嫂（秀葵飾，向觀眾
　　　　　　揮手）三嫂（暉美飾，向觀眾揮手）的教導外，當然我
　　　　　　更感謝辛苦幫我翻土，除草，施肥的老公（目光曖昧的
　　　　　　看著小毛，小毛害怕退縮狀）

玉梅　　　　中猴喔！不是你啦！我講阮尪啦！怕什麼，坐過來？
　　　　　　（台語）

小毛　　　　哦～（坐回原樣）

玉梅　　　　鄉下對我說不陌生卻又不熟悉，有些事總得學著做，有
　　　　　　甘也有苦，有酸也有甜，我想阿！我就這樣過一生吧！

6、來妹－阿嬤的感謝

△來妹（飾阿嬤）走到玉梅、小毛中後方問

阿嬤	你們兩個在聊天喔！
玉梅	對啊！
阿嬤	聊什麼？
玉梅	聊我的故事！
阿嬤	這樣啊！那我來講我的故事給你們聽，好嗎？
玉梅	好啊～

△阿嬤走到中下舞台，站定後開始說

阿嬤　　我小時候家庭不是很富有，不過長輩對我很好，我二十五歲結婚，結婚後沒多久公公就去世了，剩下一個婆婆身體很不好，所以我就在家看顧婆婆，沒多久我生了一個女兒，後來又生了二個男孩，大家都很喜歡，我就心滿意足了。過了沒有很久婆婆就過世了，婆婆過世後留有一些財產。不過婆婆有三個兒子，三個女兒，他們都不要房子，都要分錢，該怎麼辦？那時候婆婆病了很久，加上天氣也不好，實在沒辦法付，他們說沒關係，慢慢來，慢慢付，我就跟我先生講，講我們來養豬好了，養母豬來付錢，他說好啊！我們去看豬吧！

△舞台上眾人都戴上豬耳朵道具，阿嬤走到到右下舞台，站在秀葵後面。

阿嬤　　吔！這條不錯（手拍著秀葵）！買這一條好了！

△阿嬤驅趕母豬到舞台中央讓母豬躺下，並站在母豬後方面向觀眾。

阿嬤　　　養沒多久就生小豬了，母豬每年會生兩次。有一次，生小豬有十三頭，母豬只有十二個奶怎麼辦呢？我就很小心的把牠們養起來，那次真的好辛苦喔！

△音樂進－小豬搶奶大戰，接著小豬吃飽躺在地上紛紛睡了，小官最後位置躺在舞台中央，母豬前面，玉嬌在左下舞台，小毛在右舞台。

阿嬤　　　養的小豬之後就可以賣了。我就不擔心錢啦！我真得非常感謝老天爺這麼疼我，謝謝老天爺！

△阿嬤走回洗衣位置

7、玉嬌－公公的呵護

△小官伸懶腰起來，大家也跟著起來。

小官　　　哇～好長的故事喔！唉！老人家就是話多。
阿嬌　　　小姐你不能這麼說，老人家生活經驗比較豐富，其實他們人都很好。
小官　　　是嗎？

△音樂進，玉嬌起身獨白，眾人圍在舞台中央聽故事，小毛飾公公，更衣。

玉嬌　　我的公公是個國小老師，我是大媳婦，從結婚以來公公婆婆，一直都對我呵護有加。我們家跟公公家距離大約有六百公尺，他有空就會來走動聊天。有時過來剛好看到門窗哪裡有損壞，（公公起身至右上舞台，配合玉嬌說的內容在上舞台穿梭做出刷油漆，維修等動作）馬上拿起工具就幫我們維修整理。牆壁髒了就拿油漆來刷。記得民國七十八年的時候，我去擺夜市賣幼兒書刊，公公都會用機車幫忙我載書架去夜市，持續了好一段時間，後來公公就鼓勵我去學開車，說往後去哪也方便，終於我考到汽車駕照公婆也很高興，公公就買了一輛二手的廂型車給我，記得頭一次開車去夜市，公公搭我的車。（眾人起身在舞台上做開車狀，玉嬌開車停在左下舞台，公公在玉嬌身旁）到了十字路口公公突然說～

公公　　玉嬌等一下，路邊停一下！

阿嬌　　喔！

△公公做下車狀走舞台中央張開雙手，對眾人說：不好意思！不好意思起！把開車眾人擋在上舞台，眾人不滿的抱怨，公公對玉嬌揮手說：玉嬌快過過！

玉嬌　　公公下車走到十字路口，幫忙我指揮交通，好讓我可以順利通過，看到我實在好感動。（開車狀走向右下舞台停住，公公上車後迴轉面向左舞台）還有一次，我載著公公在路口要右轉，不小心！車子熄火了。咚咚咚……

△玉嬌原地右轉開車狀面向觀眾停住，眾人面向玉嬌，狀似被擋住了，大家齊聲抱怨，公公在玉嬌旁下車後，在舞台上穿梭繞著眾人說～

公公　　不好意思，不好意思，新手駕駛，新手駕駛。

△公公回玉嬌旁，上車狀然後慢慢坐下，眾人繼續在舞台上開車，
　在玉嬌開始說話時也分別回到洗衣位置，留小毛、玉嬌在右下
　舞台。

玉嬌　　（在原地雙手放下）雖然現在公公婆婆已經不在人世，
　　　　可是我想到他們對我的關懷、愛護，我實在很想念他
　　　　們，感謝他們。（玉嬌敬禮原地坐下音效漸收）

8、蘇耳－黑雲

△蘇耳原地起身。

蘇耳　　玉嬌，你講你公公的故事，那我也講我公公的故事給
　　　　你聽！
玉嬌　　好啊！

△蘇耳走到中下舞台，小毛飾公公，更衣。

蘇耳　　我從雲林嫁到龍潭的客家莊，因為語言不通，所以常常
　　　　鬧笑話，有一次就鬧了一個笑話，我公公用客家式的閩
　　　　南話跟我說～
公公　　（起身）阿苜哩背後Ａ（台語）喔銀（客語）趕一下
　　　　（國）！（說完坐下）

蘇耳驚訝的回答　　啊！黑雲！

△音樂進，蘇耳隨著沈重的音樂張望閃躲黑雲，感到烏雲罩頂而跪
　伏在地，眾人則是逐漸圍向蘇耳，直到公公站起來說話。

公公　　　　不是！不是！我是說，你背後的蒼蠅趕一下。（國語）
　　　　　　（說完坐下）

△眾人聽到是蒼蠅，如解除警報般，一哄而散說著：不過蒼蠅而
　已～嚇死人～哎唷～等等，然後眾人回到洗衣位置，小毛更衣飾
　阿伯。

蘇耳　　　　後來有一天早上，有一個阿伯來我店裡跟我說。
阿伯　　　　（走向蘇耳）細阿妹，你阿爸有才麼？

△蘇耳不解狀，轉身向琦縈（飾阿雲姊）招手說～

蘇耳　　　　阿雲姊（琦縈）快來一下！
阿雲姊　　　來了！
蘇耳　　　　這個阿伯在跟我說什麼？
阿雲姊　　　（對阿伯說）你要做什麼？（客語）

△阿雲姊和阿伯無聲的溝通了一番後。

阿雲姊　　　（對蘇耳說）阿伯是你叫你老公釘天花板啦！
蘇耳　　　　（轉頭對阿伯說）阿伯！謝謝你哦～

△阿伯表示謝意後並走到秀葵和暉美中間坐下，更衣。

蘇耳　　　還有一件讓我印象最深刻的事情就是我去市場買菜。

△玉嬌飾老闆娘，轉身面蘇耳坐著。

蘇耳　　　（走向玉嬌）老闆娘我要買小白菜、高麗菜、蘿蔔還有
　　　　　這個……
玉嬌　　　菠菜，菠菜，菠菜！（客語）
蘇耳　　　菠菜（客語）？
玉嬌　　　菠菜！你要嗎？菠菜（客語）
蘇耳　　　菠菜（客語）？
玉嬌　　　菠菜！要嗎？（客語）

△蘇耳不知所措張望眾人，然後慢慢退向左下舞台，眾人紛紛用客
　語和她說話。

蘇耳　　　因為這樣，所以我就下定決心一定把客家話學好，我用
　　　　　四個月的時間，再加上我公公不斷的教我，所以我客家
　　　　　話學得很好，我非常感謝，也非常感恩他們。

△蘇耳說完敬禮，坐回洗衣位置。

9、小官－過往青春

△音樂進，小官站起來看看四周的人，脫下鞋子拉起褲管，小心翼
　翼的走進泉水坑，慢慢穿越泉水坑，在中左下舞台站定獨白，琦
　縈更衣，飾大學同學。

小官　　　我是台北人，六年前我嫁到關西，可以說是人生地不熟
　　　　　的，但當時很幸運的我有個大學時代很要好的同學，她
　　　　　結婚後就定居在龍潭，所以結婚後的頭一年年我很常去
　　　　　找她，無論生活、工作、感情或各式各樣的突發狀況，
　　　　　我總是找她一起討論，但是後來，由於她對直銷的狂
　　　　　熱，終於使我們之間的想法漸漸的紛歧，最後我們的友
　　　　　情也就徹底的崩毀結束了！

△琦縈起身輕快的走到中下舞台，叫著小官的名字

琦縈　　　怡辰！怡辰！我跟你講一個好消息喔！我最近加入了一
　　　　　個直銷事業團體，它叫做麗琪，我一定要讓你知道它有
　　　　　多好！（從小官後面繞過走到小官左側）你知道嗎？從
　　　　　我們每天早上起來要用的牙膏牙刷，出門前要擦的保養
　　　　　品，還有家裡要用的清潔用品，甚至連養生的保健食品
　　　　　它都有哦！
怡辰　　　可是我已經有在用其他牌子了。
琦縈　　　其它牌子？那～不好吧！這麗琪這麼好，我們就用一個
　　　　　廠牌就夠了啊！
怡辰　　　我知道你那個麗琪很好，可是其它牌子也不錯啊！像蘭
　　　　　蔻、香奈兒還有……都很好啊！你也不一定要用。

琦縈	（疑惑狀）可是我們是好姊妹，我才要跟你分享啊？
怡辰	我知道啊！
琦縈	（激動）你為什麼要否定我呢？
怡辰	我沒有否定你啊！我知道我們是好姐妹啊！我沒有說那東西不好我也沒有說你不好，我只是說還有很多很好啊！外面世界還很大！
琦縈	可是……
怡辰	外面世界還很大！
琦縈	可是，我覺得，我覺得……（難過低頭拭淚）
怡辰	我知道我們是好姊妹。

△琦縈慢慢原地坐下。

小官	你還記得嗎？大學時代，你是我新生報到第一天認識的第一個朋友。

△小官在琦縈旁邊坐下，台上眾人如課堂上的學生，排坐上課有的交談、看書、做筆記。

琦縈	（左右張望了一下）這課還要上多久啊？
怡辰	不知道耶！我剛剛看行事曆，大概還要一個小時才會結束。
琦縈	天吶～這個環境……悶死了！不好意思！我叫琦縈，你呢？
怡辰	我叫怡辰，你為什們會選日文系啊？
琦縈	已經學了英文再學個日文應該蠻好玩的！那你呢？
怡辰	我喔～因為我覺得我英文雖然不差～但也沒有多好，日文大家都沒學過，現在學的話，我應該不會輸人家的！

琦縈　　那你還修了什麼課？

怡辰　　還有很多啊！

琦縈　　那我們可以一起。

△琦縈比手畫腳有如兩人仍在談話中。

小官　　（起身）從那之後，我們兩個幾乎是朝夕相處，所有的
　　　　分組報告也幾乎是一組，所有的選修課也都選同一門
　　　　課，連體育課也是。

△小毛飾體育老師，小毛起身走到中下舞台，台上眾人飾同學們，
　在小毛出聲時起身配合。

體育老師　同學上課了，排好排好，（同學們面向觀眾在中舞台排
　　　　成兩列，小官先到上舞台穿鞋後回到舞台中央）快排
　　　　好，快排好，沒秩序，沒秩序……好啦！上課前我們先
　　　　熱身一下，全部操場跑兩步……（發現說錯了，停頓了
　　　　一下）

△同學們紛鬧笑話著喊著一、二，向前走兩步，老師手拉帽子遮掩
　表現懊惱狀

琦縈　　跑完了！耶～

怡辰　　老師我再送你三步！（向前再走三步）一，二，三！

體育老師　不要笑！笑什麼笑！老師講錯有這麼好笑嗎？回去回去
　　　　（同學們退回原位）到操場跑十圈！

△同學們同聲叫～啊～，又紛紛抱怨著十圈太累了……拜託啦～

體育老師　體力這麼差怎麼行！好啦！算了！跑兩圈！

△同學們歡呼，拍手

體育老師　好啦！不要吵！向右～轉！（同學們配合動作喊一，
　　　　　　二）跑步～走！

△列隊在台上跑步，喊著一，二，三，四……一，二，三，四……
　玉梅在中上舞更衣穿柔道服，琦縈協助，小毛進入跑步隊伍，玉
　梅著裝畢走到左下舞台，小官走到中下舞台，同學們則回到中舞
　台排列站好。

小官　　　我們還一起選修柔道課。（玉梅飾柔道老師走近）
柔道老師　這位同學怎麼啦！上課了喔！

△小官發現自己站在老師旁邊立刻轉身回到舞台中央，同學也拉
　回她。

柔道老師　剛剛各位同學做了前滾翻、後滾翻做得相當的好，那現
　　　　　　在老師呢教一個最經典的過肩摔！有沒有哪位同學自
　　　　　　願上來做示範的呢？

△同學們相互推選，最後共同推舉小毛出來，小毛走到中下舞台站
　在老師的右側，柔道老師看看小毛後說：

柔道老師　這位同學你可以嗎？

小毛　　　我可以！（做猛男秀肌肉的動作）

柔道老師　大家給他掌聲！（小毛左轉面柔道老師，老師邊說邊示
　　　　　範動作）首先各位看清楚一點，老師的右手抓住對方
　　　　　的領子，這時老師的左手，（向同學揮揮手，同學們上
　　　　　前圍觀）同學們出來看清楚，老師的左手握住對方的右
　　　　　手腕，這時老師的右腳放在對方的兩腳中間，這樣才可
　　　　　以站得穩，不要讓有對方有機可趁一定要這隻手把領子
　　　　　往上提，就這麼提！

△小毛突然抽蓄，此時圍觀的同學們指著小毛，紛紛大聲叫著小
　毛，老師鬆手探視小毛，小毛倒地抽蓄，同學們圍觀並試圖喚醒
　小毛，聲音漸小，小毛在眾人扶持下起身，小官獨自走到左下舞
　台，接著同學們回到中舞台，玉梅更衣脫下柔道服，玉嬌更衣飾
　高爾夫老師。

小官　　　大學時代的生活真是多采多姿，那時還一起修了高爾
　　　　　夫球課。

△高爾夫老師走到左下舞台，小官回到舞台中央和同學一起。

高爾夫球老師　　現在是高爾夫球課，準備好了沒？

玉梅　　　　　　好了！

高爾夫球老師　　今天教大家最基礎的，最基礎的是七號桿！

玉梅　　　　　　七號桿？

高爾夫球老師　　對！七號桿！

玉梅　　　　　　男生，女生都一樣嗎？

高爾夫球老師　　對！都一樣！準備好來！

△同學們分別走到上舞台作勢取球桿，來妹準備更衣飾日語老師。

高爾夫球老師　　開始我們練習發球，兩腳與肩同寬，兩腿微彎，兩手握球桿，往右上方舉起，用腰的力量往上推出去～（眾人齊聲：咻～）你們看老師的球還在飛～

△同學們開始誇讚老師好厲害，拉著老師到右上舞台要老師教，小官獨自走到左下舞台。

小官　　　　　當時，每年系上還有舉辦日劇公演。

△小官說時同學們回到中舞台，小官說完回舞台中央，來妹走到左中下舞台。

日語老師　　各位大家早安（日語，敬禮）！
同學們　　早安（日語）！
日語老師　　上次備的台詞準備好了嗎？請兩位學生將「桃太郎」的故事講給大家聽。（日語，小官上前一步）
小官　　（日語）從前從前在某個地方住著一對阿公阿嬤，阿公每天上山砍柴，阿嬤每天去河邊洗衣服，（看著琦縈，小聲的叫琦縈）喂～（琦縈發現怡辰的暗示來到到中下舞台蹲跪著飾阿嬤洗衣）有一天阿嬤在河邊看到一顆很大的桃子……（日語老師張開雙手在空中比畫著大桃子的樣子，一邊教琦縈如何演練）

琦縈	（起身）好大的桃子啊！（日語，手勢不夠大）
日語老師說	很大的桃子啊！（日語，手勢大大的）要很開心的樣子！
琦縈	嗨！開心的樣子（日語，手勢張大好像抱著很重的桃子，和老師走向左下舞台）是這樣子嗎？（說完由左下舞台向上舞台方向繞回中央舞台）
日語老師	接下來要聽聽你們之前練習的「桃太郎」歌曲，我們開始唱！

△大家一起按節拍拍手並唱日語「桃太郎」歌曲，從大聲到逐漸小聲，小官在歌聲中獨自走向左下舞台，同學們則走回中舞台坐下。

| 小官 | 每年日劇公演，我總是被分配處裡最吃力不討好的道具組，偶爾也客串演出，她，一定是我的唯一的組員，記得那時，（琦縈起身走到右下舞台配合小官做出回應）我們每天晚餐後，總在一起，走在校園內吃著冰淇淋…… |
| 小官 | 喂～你今天吃什麼口味的啊？（面向觀眾，好像跨越時空在和大學時代的同學講話一般用喊的） |

△琦縈做出拿冰淇淋舔著吃的樣子，與小官對答就如同和小官走在一起似的。

琦縈	香草的啊～很好吃耶！（繼續吃）
小官	我今天吃薄荷巧克力！
琦縈	薄荷！難怪綠綠的，還有黑點呢！
小官	這是新口味哦！讓我想到我今天早上踩到一坨狗屎呦！

琦縈	啊～狗屎～乾的還濕啊？
小官	濕的，就像～
琦縈	啊～就像～嗯！你不要再形容下去了……

△琦縈慢慢坐下。

| 小官 | 那時候我們也常在餐廳一起準備考試…… |

△琦縈配合小官的獨白作出對應的動作，看書。

小官	誒～那個日語會話好難喔！
琦縈	我們已經很認真了，老師這麼嚴，要是被當了，怎麼辦哦～唉～（看書）
小官	難怪學長姊都叫她白髮魔女
小官	還記得那時，我們常到同一家店買零嘴吃（琦縈吃零嘴）和分享戀情。
琦縈	耶！隔壁班那個學長，你知道嗎？
小官	嗯！
琦縈	聽說他有很多的仰慕者！而且還常常收到情書哦！
小官	我告訴妳一件事喔！你不要告訴別人……前幾天我收到他傳的紙條呢！
琦縈	你是說他在追求你囉！
小官	他感覺好像很花心。
琦縈	那你可以再靠近一點，把他看清楚！
小官	總總的回憶，結合成一幕幕的美好。但是由於友情的結束，現在只要經過龍潭只有淡淡的哀愁、無奈從心底升起，可也過了這麼幾年了，對於她以及跟她相關的過

往，我想跟她說，謝謝，對不起，還有……再見了！
（說完低下頭慢慢坐下）

10、暉美－陪伴

△眾人在中舞台，開始有人問：是什麼聲音？於是大家在尋找聲
　音，同時左看右看的也移動位置集中在左中舞台，最後將視線放
　在後方的小美身上，暉美站了起來，走到中下舞台獨白。

暉美　　前些年我從風雨飄搖的婚姻中走出來，過著一個人自由
　　　　恬適的生活，然而婚姻中所受的傷害，不可能是船過水
　　　　無痕，人云凡走過，必留下痕跡真是如此。在撫平心
　　　　靈，傷害那段日子，因緣際會，與阿嬌結識。阿嬌是個
　　　　聰明活力四射的人，她說她懂得我眼裡的憂傷；陪著我
　　　　參加活動，比如說跳舞、旅行……

△玉嬌飾阿嬌，走到暉美右側，和暉美一起坐下。

阿嬌　　阿美怎麼啦？（國語）心情不好？不要再想那麼多了！
　　　　（台語）我們蛟龍游泳協會要開大會，有一個泳裝秀要
　　　　表演，你也來參加啊？（國語）
阿美　　我怎麼行？
阿嬌　　可以啦！（眾人紛紛鼓勵阿美參加，說你可以的、大家
　　　　有伴……）

△阿美站起來走到中上舞台背向觀眾，張開雙手，音樂進，蘇耳和
　小毛幫阿美套上衣服整裝後原地蹲下，阿美走向上舞台轉身面向
　觀眾，擺好Pose。

△接著玉嬌和鳳珠、琦縈和玉梅、瀞月和來妹和秀葵、蘇耳和小毛
　和小官依序站起來分別走到阿美的左右兩側一字排開，擺Pose面
　向觀眾，待所有人站定片刻，由阿美帶隊向下舞台走秀，到定點
　後擺Pose，再向左下舞台、接著向右下舞台、走到中上舞台，然
　後再移到中下舞台，分別到定點後擺Pose；之後眾人回到開場舞
　時的定位。

11、小毛－龍潭的生活感想

△眾人如開場舞一樣小毛坐在舞台中央，眾人以各種姿態圍在他的
　四周，在大家就定位後，每人問小毛一句話：

鳳珠	年輕人你覺得龍潭怎麼樣？
玉梅	你覺得我種的蘿蔔漂亮嗎？
琦縈	心情好點了嗎？
來妹	你想不想養豬啊？
玉嬌	龍潭生活很不賴吧？
蘇耳	龍潭有沒有讓你覺得很溫馨？
小官	你不會把我大學時候的事情跟別人說吧？
暉美	龍潭是個好所在！

△音樂進，眾人舞蹈（同開場舞）。

小毛　　（間奏獨白）在這裡我得到許多關愛，大家可以交換彼
　　　　此的生活意見，我學到很多也成長不少，也許這就是我
　　　　想要的一百種生活吧！

△在音樂尾聲及舞蹈中由暉美、玉嬌、鳳珠為第一組走到中下舞
　台謝幕，接著走到右下舞台站定後拍手，玉梅、琦縈、秀葵、蘇
　耳為第二組走到中下舞台謝幕，接著到左下舞台站定後拍手，小
　毛、小官、來妹、瀞月為第三組走到中下舞台謝幕，接著全體手
　牽手，全體高舉雙手一起謝幕。

桐花物語

編劇：陳義翔規劃，龍潭鄉中正社區發展協會哈客串劇坊
賴麗美、黃蘇耳、李暉美、鄭琦縈、楊玉嬌、
李鳳珠、曾玉梅、曾靖茹集體創作

開場　桐花舞（六人共舞）

△音樂進，在舞蹈中舞者們一個個進場翩然起舞，並不斷撒出桐花
　花瓣，舞蹈中表現桐花季的到來，風與桐花的交會，客家人的
　硬頸精神。
　音樂結束，舞台上只有三個睡著的孩子。

獨幕一

△原本睡著的三個孩子在溫和的晨光中甦醒。

孩子A　　（醒來伸著懶腰）哇啊！天氣好好哦！快起來，我們來
　　　　　玩，我們來玩！

△孩子B和著孩子C醒來，看好天氣也高興的起來。

孩子Ｂ	好啊！好啊！我們來玩什麼呢？
孩子Ａ	我們來玩跳繩好了。
孩子Ｂ、Ｃ	好啊！好啊！
孩子Ｂ	（拉著孩子Ａ，指著孩子Ｃ）她的嘴巴好臭哦！我們不要跟她玩。
孩子Ａ	嗯！真的好臭哦！
孩子Ｃ	（生氣的走到一旁）我才不要跟你們玩。
孩子Ｂ	可是我們玩跳繩要三個人才好玩哩。
孩子Ａ	好吧！給他玩好了啦！
孩子Ｂ	好吧！那我們來猜拳。

△孩子Ｃ也同意走上前，大家異口同聲的喊著：剪刀、石頭、布！
△Ｃ出剪刀，Ｂ出石頭，Ａ出布，第二次要猜時，Ａ拉Ｂ至前面。

孩子Ａ	我們這樣一直猜下去也不是辦法Ｙ！
孩子Ｂ	那怎麼辦？
孩子Ａ	我們來出一樣的！
孩子Ｂ	好Ｙ！好啊！我們出什麼好呢？

△兩人對看了一下異口同聲的說。

孩子Ａ、Ｂ	出石頭！

△孩子Ｃ在一旁偷聽被發現。

孩子B	你怎麼偷聽人家講話呢！
孩子C	（對觀眾說）我沒有，我沒有！
孩子A、B	（同聲譴責）偷聽人家講話的是壞小孩！
孩子C	我沒有啦！好了，好了！我們來猜拳吧！（偷笑著，回到舞台中央）
大家異口同聲的喊著	剪刀、石頭、布！（孩子AB出剪刀，孩子C出布）
孩子A、B	（同聲暴笑）哈哈哈！你是偷聽人家講話的壞小孩！
孩子C	（哭了）嗚～你們欺侮我，我要去跟爸爸說。
孩子B	怎麼辦他要跟爸爸說吧！
孩子A	有了！那我來說故事給他聽好了！
孩子A	（走向孩子C說）你知不知道你的嘴巴為什麼那麼臭？
孩子C	不知道。
孩子A	讓我來告訴你。

△孩子A到下舞台面對觀眾，孩子A說的時候孩子B、C依內容表演。

孩子A　從前從前有一隻鬼，

△孩子B張牙舞爪的發出如鬼的叫聲，孩子C害怕的慄縮著

孩子A　每到晚上它都會爬呀！爬呀！去找不乖的小孩，

△孩子Ｂ做出爬的樣子並向著孩子Ｃ發出鬼叫聲～

孩子Ａ　　然後就壓在壞孩子的身上，壓呀！壓呀！

△孩子Ｂ做出壓的動作，孩子Ｃ一付被壓得很難受的樣子

孩子Ａ　　壓得壞孩子喘不過氣來，

△孩子Ｃ急促的喘息

孩子Ａ　　等到壞孩子張大嘴巴要喘氣時候，

△孩子Ｃ張大嘴巴

孩子Ａ　　它就跳過去在壞孩子的嘴巴裡セ大便～

△孩子Ｂ做出蹲廁所的姿勢，並發出。嗯！嗯！聲，孩小Ｃ向前做
　　出嘔吐狀，

孩子Ｂ發出　　哇！拉肚子，噗嚕！噗嚕！聲做出舒服的樣子拉完
　　　　　　肚子好舒服哦！

△孩子Ｃ像是吃到反胃，則向著孩子Ａ、Ｂ做嘔吐狀！

孩子Ａ　　（快閃並對著孩小Ｃ）所以你是息嘴巴的壞孩子。
孩子Ｃ　　（急著否認）你亂講才不是！

孩子Ｂ　　　（跟著起鬨）臭嘴巴的壞孩子，臭嘴巴的壞孩子………

孩子Ｃ　　　（生氣）哼！我不跟你們玩了……

△正當孩們吵鬧之際，孩子們的爸爸（蘇耳）、媽媽（暉美）走
　進來了。

爸爸　　　　（對媽媽）妳東西拿一拿，好出門做事了，我去叫小孩
　　　　　　快一點。

△媽媽應聲走至左舞台準備出門的工具，孩子們聽到聲音害怕的喊
　著：爸爸來了，爸爸來了！爸爸走進客廳看到孩子們要出門了還
　在吵鬧立即上前喝斥。

爸爸　　　　你們還在吵什麼，要出門做事了還吵！

△孩子們仍吵著說話

孩子Ａ　　　（指著Ｃ）他嘴巴好臭，我們不要跟他一起。

孩子Ｂ　　　（搶著說）他的嘴巴被鬼拉大便，好臭哦！

孩子Ｃ　　　我沒有，他們亂講……

孩子Ａ　　　他是壞小孩。

爸爸　　　　（生氣）還吵，再吵就打哦！快點出門做事了。

△孩子們仍相互推擠，吵鬧著不要在一起工作。

爸爸　　　　（非常生氣，伸手在他們身上一人打一下）還吵，還
　　　　　　吵，一天到晚只知道吃，知道玩，不知道做！到底要怎
　　　　　　樣，沒有打就叫不動了是不是？通通給我站好！

△孩子們被打了，但口裡仍小聲的抱怨著，這時阿公進來，孩子們
　看到了阿公像看到救星，高興的叫著：阿公來了！阿公來了！阿公
　看到愛孫笑著從褲袋裡拿出一個芭樂：乖！乖！這芭樂給你們吃！
△孩子們立刻上前接過芭樂搶著吃！

孩子B　　　好棒哦！給我給我！（芭樂到手就先咬一口）
孩子A　　　我也要，給我咬一口（接手才咬下去就被孩子C搶走
　　　　　　了，孩小C一搶到就先對芭樂吐一口口水）

△孩子B和A一看芭樂被搶走了，立刻向阿公吵著還要。

孩子B　　　阿公芭樂被他搶走了，我還要吃芭樂！
孩子A　　　（指著C）他嘴巴好臭我不要跟他一起吃！阿公給
　　　　　　我芭樂！
阿公　　　　（到處摸著口袋）沒有芭樂啊！沒有了！
孩子A、B　（紛紛搶著說）有，還有，阿公褲袋裡還有芭樂，
　　　　　　我們要吃芭樂。
爸爸　　　　（看見孩子A、B又吵起來了，就開口喝斥同也伸
　　　　　　手打他們）還吵，不要吵了。
孩子A、B　（雖然叫痛，但仍辯著）阿公褲袋裡有芭樂，我們
　　　　　　要吃芭樂。

△這時爸爸才轉回頭看阿公，發現阿公褲袋並沒有芭樂，但聽見孩
　子們說得真切，於是彎下腰看向阿公的褲……襠，霎時明白了孩
　子們誤會了，並立即轉向孩子解釋。

爸爸　　那是你阿婆的芭樂！

孩子B　啊！阿婆的芭樂。

△其實在一旁的媽媽早在孩子們吵時就發現孩子們誤會了，並不好
　意思的低下頭假裝沒聽見，但聽了爸爸的解釋反倒是氣急敗壞的
　衝到爸爸旁邊，打了爸爸一下。

媽媽　　（台語）教壞囝仔大小！

△同時孩子們則摸不著頭緒的覆頌著：阿婆的芭樂！阿婆沒牙齒，
　還要吃兩粒。

阿公　　好了好了！去拿工具，走吧！一起去茶園做事了！

△於是一家人便去了茶園，音樂進。

爸爸　　阿才，我與你媽兩個人這麼辛苦，勤儉，賺錢，給你們
　　　　讀書，你們要認真讀書，讀個碩士博士。給人家知道，
　　　　種茶的子弟，也會出頭天。

阿才　　我知道啦，我會認真讀書。

△陸續都倒茶葉至茶簍，B倒茶至茶簍時發現山上（前方）一大
　片白茫茫。

孩子B　吔～下雪了？

孩子A　（低頭採茶）別亂說了，大熱天的哪有雪ㄚ！

孩子B　真的啦！你來看啦！那邊還有那邊都是吔！

孩子C　　　（走向下舞台抬頭看）真的吔！好多雪哦！爸你看那邊
　　　　　　山上好多雪哦！

孩子A　　　（也來湊熱鬧）在哪在哪？哇～對吔好漂亮的雪哦！

△爸爸聞聲，走向中下舞台抬頭看了一下。

爸爸　　　　哦～那是油桐花。

孩子們　　　（齊聲）油桐花～

△阿公站在中下舞台，其他人回自己原來的位子，漸漸坐下聽阿
　公說。

阿公　　　　那是油桐花結子，桐子拿來榨油，油桐可以拿來漆雨
　　　　　　傘，做防水，你們看這一片片油桐樹都是我種的，我們
　　　　　　客家人就有堅持追求目標的硬頸的精神，也就是我們的
　　　　　　傳統的美德，所以你們要記住哦，桐花很美。

△阿公說完回自己的位子，換其他人輪流到中下舞台說一句話。

爸爸　　　　以前與你們媽媽談戀愛的時候，把油桐花串成一花冠，
　　　　　　送給老婆，她就用那含情脈脈的眼神看著我，讓我心
　　　　　　中感覺無限的甜蜜。

媽媽　　　　桐花桐花，美麗的桐花，想當初我就是被我老公用油桐
　　　　　　花冠騙走的。

孩子A　　　我長大要認真讀書，拿一個博士回來光宗耀祖。

孩子B　　　我長大要到都市學燙頭髮，把客人的頭髮弄像桐花一
　　　　　　樣漂亮。

孩子C　　你看我穿的桐花衣服有沒有很漂亮，請大家給我一些
　　　　　掌聲吧！

百萬垃圾大贏家

編劇：陳義翔規劃，

龍潭鄉中正社區發展協會哈客串劇坊馬維傑、

陳麒富、鄭琦縈、鄧玉珍、劉奎瑋、李暉美、

楊玉嬌、劉原嘉、黃蘇耳、韓巧芸

△環保小龍女站在舞台中央。環保志工與三個垃圾桶隨著輕鬆的音
樂出來歌舞，環保小龍女也跟著搖擺，歌舞結束後，呈現出環保
志工在早晨工作的模樣，混蛋帥哥從左舞台出現，耍帥喝著飲料
的走到環保志工身邊，並將飲料罐丟在環保志工面前。

環保志工　帥哥……

混蛋帥哥　（轉身耍帥的姿態）YO～找我嗎？

環保志工　（傻眼了一下）請不要亂丟垃圾好嗎？那邊有回收垃
　　　　　圾桶！

△手指向招手的三個垃圾桶。

混蛋帥哥　（不屑態度）你以為只有你知道喔！我就是要亂丟啦！
　　　　　多管閒事！

環保志工　（搖搖頭）唉！真是沒公德心。（繼續手邊環保工作）

混蛋帥哥　（拿出一袋垃圾，一個個慢慢丟）看你怎麼撿！

環保志工　　（動作迅速的攔截）別逃！看我的鬼影擒拿手！（後來
　　　　　　發現是混蛋帥哥）怎麼又是你？你到底想怎樣啊？
混蛋帥哥　　是你想怎樣啦？只會做垃圾分類的笨蛋！別再做那些無
　　　　　　意義的事了啦！

△混蛋帥哥和環保志工指指點點的吵個不停！

環保小龍女　（緩慢上前）夠了！你們先冷靜一下……
混蛋帥哥　　（插話）哪兒那麼多廢話！反正對的人是我！
環保志工　　（非常氣憤）你亂丟垃圾還敢說是對的！
環保小龍女　閉嘴！不然我們來個比賽一決勝負怎麼樣？如果帥
　　　　　　哥贏了，以後大家都不要做環保！要是環保志工獲
　　　　　　勝，帥哥就得認真努力的做環保，如何？
環保志工　　好啊！我會維護正義的！
混蛋帥哥　　哈～就讓我來告訴你這個傻子，什麼才是對的！
環保小龍女　好啊！我來宣佈比賽規則。
環保小龍女　（主持人，拿稿）百萬垃圾大贏家！（參賽者跳舞
　　　　　　示威）比賽規則：十一題關於資源回收的知識和一
　　　　　　題法規大挑戰，問題涵蓋資源回收的知識、常識，
　　　　　　現場有3個垃圾桶，分別是一般、資源、廚餘垃圾
　　　　　　桶，負責擔任「陪考小天使」，參賽者可選一位上
　　　　　　場陪考，每四題更換一位小天使，一旦「求救卡」
　　　　　　用完，將不再有小天使協助，參賽者需獨立答題，
　　　　　　直到比賽結束，比賽以搶答方式答題，答對一題加
　　　　　　一分，最後以高分者獲勝！
　　　　　　接下來介紹「求救卡」～
　　　　　　信用卡：功能以小天使的答案為答案。（一般垃圾

桶模仿show girl展示卡片）觀眾卡：詢問現場觀眾答案，要是無觀眾幫忙，答案就會自爆。（資源垃圾桶模仿show girl展示卡片）截吸卡：抽對方一張求救卡，對方若無卡，則選自己用過的卡。（廚餘垃圾桶模仿show girl展示卡片）女神卡卡：就如Lady gaga上身，女神消失便知道答案。（環保小龍女展示卡片）

混蛋帥哥	哼！真是越來越有趣了！
環保小龍女	好！現在宣布～比賽開始！首先選擇你們的小天使吧！
三個垃圾桶	（激動）選我～選我～選我啦！
混蛋帥哥	（爭先恐後）我要資源垃圾桶！
資源垃圾桶	（開心的面對觀眾）大家好！我是專門吃可再利用的資源垃圾桶，是比賽中的小天使，謝謝大家！
環保志工	（思考一下）那～我就選一般垃圾桶吧！
一般垃圾桶	（開心的面對觀眾）大家好！我是專門吃不可回收的一般垃圾桶，也是比賽中的小天使～謝謝大家！
環保小龍女	第一題～若清潔隊未落實資源回收工作，可向該縣市環保局或資源回收專線：您幫我，清一清反應檢舉，請問電話是幾號？
混蛋帥哥	（舉手搶答）我知道！（指志工）閉嘴，（面向觀眾）後面是諧音，所以是0800-085-717。
環保小龍女	答對了！帥哥加一分！目前比數1：0
混蛋帥哥	（非常高興）yes～嗚～嗚～（扭屁股加擺手）！
環保小龍女	第二題～目前公告應回收廢電子、電器物品包括哪些，請列舉三樣？
環保志工	（舉手搶答）我知道！（先向帥哥做鬼臉再面向觀眾）是電視機、電冰箱、電風扇。

環保小龍女　　不錯喔！環保志工加一分！目前比數1：1，平手。

環保小龍女　　第三題～印表機之空碳粉匣可否回收？

混蛋帥哥　　　（舉手搶答並抽卡）我要求救～

環保小龍　　　請亮牌（信用卡－一般垃圾桶亮牌）。

混蛋帥哥　　　是信用卡！

資源垃圾桶　　答案是～不可以！

環保小龍女　　嗯～答對了！目前碳粉匣並非公告回收項目，若有
　　　　　　　空碳粉匣可洽詢製造商協助回收，目前比數2：1，
　　　　　　　帥哥領先。

混蛋帥哥　　　哈～爽啊！

環保小龍女　　第四題～廢輪胎主要以何種方式處理？

混蛋帥哥　　　（舉手搶答並抽卡）我要求救。

環保小龍　　　請亮牌（觀眾卡－資源垃圾桶亮牌）。

混蛋帥哥　　　啊～觀眾卡！（迅速上前詢問觀眾）。

觀眾　　　　　破碎、磨粉處理。

環保小龍女　　答對了～破碎、磨粉處理，給觀眾加一分，直接
　　　　　　　跳下題。

△雙方做失望狀，兩個垃圾桶回去。

環保小龍女　　請雙方選擇下一位陪考小天使！

三個垃圾桶　　（更激動）選我～選我～選我啦！

混蛋帥哥　　　（又爭先恐後）我要一般垃圾桶啦！給我滾過來！

環保志工　　　（又思考一下）那……這次我選廚餘垃圾桶吧！

廚餘垃圾桶　　（開心的面對觀眾）大家好！我是專吃有機廚餘的
　　　　　　　廚餘垃圾桶，是比賽中的小天使，我還有一個哥哥，
　　　　　　　是專門吃養豬廚餘的廚餘垃圾桶，非常感謝大家！

環保小龍女	第五題～哪些地方有廢電池回收筒？請舉出三個。
混蛋帥哥	（舉手搶答）哈～這個簡單啦！量販店、連鎖便利商店和清潔隊資源回收車。
環保小龍女	嗯～正確，帥哥再加一分！目前比數3：1，帥哥領先。
混蛋帥哥	（面對環保志工）ya～你要輸了喔！哈～
環保小龍女	第六題～認識塑膠，塑膠是什麼提煉出來的？
混蛋帥哥	（舉手搶答抽卡）求救～求救！
環保小龍女	請亮牌（女神卡卡－環保小龍女亮牌）。
混蛋帥哥	啊～！竟然是女神卡卡！（頭向後轉）

△音樂下。混蛋帥哥開始舞動，直到音樂停止。

混蛋帥哥	（搖搖頭）哈～我知道了！是石油啦！
環保小龍女	答案正確！帥哥又加一分了！目前比數4：1，帥哥領先！第七題～常用的塑膠容器有六大類，請舉出三類？
環保志工	（舉手搶答抽卡）換我啦！求救～
環保小龍女	請亮牌。（觀眾卡－資源垃圾桶亮牌）
環保志工	啊～是觀眾卡。（迅速上前詢問觀眾）
觀眾	PET寶特瓶、HDPE清潔劑瓶、PVC透明清潔劑瓶、沙拉油瓶。
環保小龍女	答案正確，跳下一題，雙方都不給分。
環保小龍女	第八題～醫藥用容器是否應回收？
混蛋帥哥	（舉手搶答）這題答案是不要啦！哈～（自滿）
環保小龍女	（無奈）答錯了！換志工回答。
環保志工	（謙和）從今年九十九年元旦起是要回收的嘞！

環保小龍女　　哈～先搶答不一定好喔！這題環保志工加一分！目前比數4：2，帥哥領先！

環保志工　　　嗯～我要加油！

環保小龍女　　好！現在請還沒有選到過的小天使到他們的身邊去！

△廚餘垃圾桶和資源垃圾桶移動。

混蛋帥哥　　　（痛苦）蛤～不要啦！我最討厭廚餘了啦！我想換啦！

環保小龍女　　（瞪大眼）這是規定！決不改變！第九題～塑膠材質種類繁多，辨識不易，美國 SPI 制定三個順時針方向循環箭頭的三角形號碼標誌，分別編上1到7號，代表七類不同塑膠材質？請問第6號代表的是哪一類？

混蛋帥哥　　　（緊張的舉手搶答）求救～

環保小龍女　　請亮牌。（截吸卡－廚餘垃圾桶亮牌）

混蛋帥哥　　　截吸卡啦！我要抽你一張卡。（面對環保志工）

環保小龍女　　請亮牌（信用卡－一般垃圾桶亮牌）。

混蛋帥哥　　　是信用卡！

廚餘垃圾桶　　我的答案是聚苯乙烯（PP）俗稱「保麗龍」

環保小龍女　　正確答案，現在比數～帥哥獲得5分了，而志工才拿到2分，雙方請加油！

環保志工　　　嗯～我會更努力的！

混蛋帥哥　　　（得意）省省吧！我贏定你了！哈～

環保小龍女　　第十題～目前公告回收的廢容器分為哪八大材質？

環保志工　　　（舉手搶答抽卡）我要求救～

環保小龍女　　請亮牌。（女神卡卡－環保小龍女亮牌）

環保志工　　　啊～是女神卡卡。（頭向後轉）

△音樂下。環保志工開始舞動，直到音樂停止。

環保志工	（搖搖頭）啊～我知道了！分別是鐵、鋁、玻璃、塑膠、紙容器、鋁箔包、植物纖維容器、生質塑膠。
環保小龍女	非常正確！環保志工加一分！目前比數5：3，帥哥領先！
混蛋帥哥	（得意）哈～！追～喔～！
環保小龍女	第十一題～個人主動報繳廢汽、機車申領獎金，申請者應檢附什麼文件？
混蛋帥哥	（困惑）喔～怎麼這麼難啊！
環保志工	（急忙舉手並求救）我要求救～
環保小龍女	請亮牌。（截吸卡－廚餘垃圾桶亮牌）
環保志工	截吸卡（面對帥哥）ㄟ～他沒卡了，所以我要用自己用過的信用卡！
環保小龍女	請亮牌。（信用卡－一般垃圾桶亮牌）
資源垃圾筒	喔～這題我知道！要車主本人的身分證正反面影本和監理單位核發的報廢或繳銷異動證明影本，如選擇撥款方式為電匯需附上存摺影本，並請車主在管制聯單的切結聲明欄和領據欄處簽名或蓋章。
環保小龍女	very good！環保志工再加一分！目前比數5：4，帥哥領先！
混蛋帥哥	（驚訝）啊～！你怎麼追上來了！
環保小龍女	最後一題，法規挑戰題～「垃圾強制分類」是什麼？
混蛋帥哥	（興奮舉手搶答）我知道！這太簡單了～哈哈（這時大家都很緊張）答案就是……根本就沒有什麼垃圾強制分類！全都是屁啦～

環保志工　　（生氣）哼！怎麼會沒有啊！所謂「垃圾強制分
　　　　　　類」是依「廢棄物清理法」第十二條規定，應將垃
　　　　　　圾分類為「資源」、「垃圾」及「廚餘」，分別送
　　　　　　至資源回收車、垃圾車及加掛之廚餘回收桶，如有
　　　　　　違反，處以新台幣1,200元至6,000元之罰鍰！

環保小龍女　哈～！真是太棒了！啊……我忘了說，答對這題是
　　　　　　加兩分喔！所以環保志工加兩分！勝利者是環保志
　　　　　　工～（三個垃圾桶和環保志工跳起喊ya！連混蛋帥
　　　　　　哥也喊ya！）

混蛋帥哥　　（發現不對）蛤～怎麼會這樣！（對環保小龍女發
　　　　　　飆）你剛才又沒先說清楚，真正的勝利的人應該是
　　　　　　我才對，我才是「百萬垃圾大贏家」！

環保小龍女　錯！你根本不配當「百萬垃圾大贏家」，你是輸
　　　　　　家，既然輸了就該接受懲罰！跟大家一起努力做環
　　　　　　保，保護地球吧！

混蛋帥哥　　（痛苦的跪下）不～不是這樣的啦！不可能的！不～

三個垃圾桶　（衝去帥哥身旁）沒關係啦！讓我們一起為地球做
　　　　　　環保吧！我們會陪著你一起做好環境保護功課的！

環保志工　　（走到帥哥前面伸手）沒錯！我們一起為地球盡一
　　　　　　份心力吧！

混蛋帥哥　　（感動的握住環保志工的手，並起身）對不起！因
　　　　　　為有一次我在外吃便當，結果連廚餘一起丟進資源
　　　　　　垃圾筒，剛好被稽查員抓到，被罰了兩千多塊！因
　　　　　　此心裡不平衡才會這樣，（激動）不過我真的錯
　　　　　　了！真的很對不起大家！

環保小龍女　這樣才對嘛！我們應該共同維護這個地球，一起守
　　　　　　護我們的家園！

齊聲大喊　　「源頭減量　資源重生　重視資源回收 長保美麗地球！」謝謝！謝謝！謝謝大家！謝謝！謝謝大家！

新美學　PH0063

 新銳文創
INDEPENDENT & UNIQUE
社區劇場的實踐之道

桃園縣政府文化局補助出版

作　　者	陳義翔、李美齡、尹仲敏、游文綺等
企　　劃	SHOW影劇團
主　　編	謝鴻文
責任編輯	蔡曉雯
圖文排版	邱瀞誼
封面設計	王嵩賀

出版策劃	新銳文創
發 行 人	宋政坤
法律顧問	毛國樑　律師
製作發行	秀威資訊科技股份有限公司
	114 台北市內湖區瑞光路76巷65號1樓
	電話：+886-2-2796-3638　傳真：+886-2-2796-1377
	服務信箱：service@showwe.com.tw
	http://www.showwe.com.tw
郵政劃撥	19563868　戶名：秀威資訊科技股份有限公司
展售門市	國家書店【松江門市】
	104 台北市中山區松江路209號1樓
	電話：+886-2-2518-0207　傳真：+886-2-2518-0778
網路訂購	秀威網路書店：http://www.bodbooks.com.tw
	國家網路書店：http://www.govbooks.com.tw

出版日期	2011年11月　初版
定　　價	280元

版權所有‧翻印必究（本書如有缺頁、破損或裝訂錯誤，請寄回更換）
Copyright © 2011 by Showwe Information Co., Ltd.
All Rights Reserved

Printed in Taiwan

國家圖書館出版品預行編目

社區劇場的實踐之道 / 陳義翔等著. --初版. -- 臺北市：
新銳文創, 2011.11
　　面；　公分. -- (新美學；PH0063)
　　ISBN　978-986-6094-42-2（平裝）

　1. 藝術劇場　2. 社區　3. 劇評　4. 文集

980.7　　　　　　　　　　　　　100020560

讀者回函卡

感謝您購買本書，為提升服務品質，請填妥以下資料，將讀者回函卡直接寄回或傳真本公司，收到您的寶貴意見後，我們會收藏記錄及檢討，謝謝！
如您需要了解本公司最新出版書目、購書優惠或企劃活動，歡迎您上網查詢或下載相關資料：http:// www.showwe.com.tw

您購買的書名：＿＿＿＿＿＿＿＿＿＿＿＿＿＿＿＿＿＿＿＿＿＿
出生日期：＿＿＿＿＿年＿＿＿＿＿月＿＿＿＿日
學歷：□高中 (含) 以下　　□大專　　□研究所 (含) 以上
職業：□製造業　□金融業　□資訊業　□軍警　□傳播業　□自由業
　　　□服務業　□公務員　□教職　　□學生　□家管　□其它＿＿＿
購書地點：□網路書店　□實體書店　□書展　□郵購　□贈閱　□其他
您從何得知本書的消息？
　□網路書店　□實體書店　□網路搜尋　□電子報　□書訊　□雜誌
　□傳播媒體　□親友推薦　□網站推薦　□部落格　□其他＿＿＿＿＿
您對本書的評價：（請填代號　1.非常滿意　2.滿意　3.尚可　4.再改進）
　封面設計＿＿＿　版面編排＿＿＿　內容＿＿＿　文／譯筆＿＿＿　價格＿＿＿
讀完書後您覺得：
　□很有收穫　□有收穫　□收穫不多　□沒收穫

對我們的建議：＿＿＿＿＿＿＿＿＿＿＿＿＿＿＿＿＿＿＿＿＿＿

＿＿＿＿＿＿＿＿＿＿＿＿＿＿＿＿＿＿＿＿＿＿＿＿＿＿＿＿＿＿＿

＿＿＿＿＿＿＿＿＿＿＿＿＿＿＿＿＿＿＿＿＿＿＿＿＿＿＿＿＿＿＿

＿＿＿＿＿＿＿＿＿＿＿＿＿＿＿＿＿＿＿＿＿＿＿＿＿＿＿＿＿＿＿

請貼
郵票

11466
台北市內湖區瑞光路 76 巷 65 號 1 樓

秀威資訊科技股份有限公司　　　收

BOD 數位出版事業部

⋯⋯⋯⋯⋯⋯⋯⋯⋯⋯⋯⋯⋯⋯⋯⋯⋯⋯⋯⋯⋯

（請沿線對折寄回，謝謝！）

姓　　名：＿＿＿＿＿＿＿＿　年齡：＿＿＿　性別：□女　□男

郵遞區號：□□□□□

地　　址：＿＿＿＿＿＿＿＿＿＿＿＿＿＿＿＿＿＿

聯絡電話：(日) ＿＿＿＿＿＿＿＿ (夜) ＿＿＿＿＿＿＿＿

E-mail：＿＿＿＿＿＿＿＿＿＿＿＿＿＿＿＿＿